第一次做也很有趣！

機甲少女

Frame Arms Girl

著 大越友惠

模型教科書

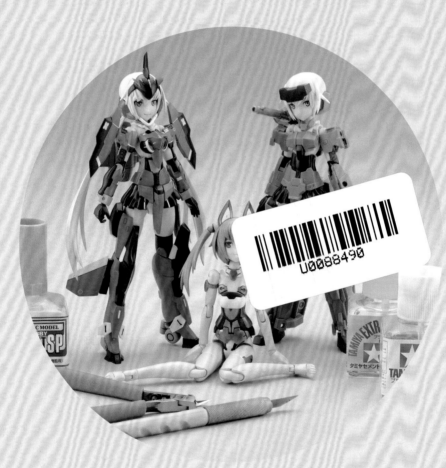

楓樹林

前言

　　帥氣的機甲模型「Frame Arms」與可愛的女孩子組合後，便成為了大受歡迎的模型系列「機甲少女 Frame Arms Girl」。從模型系列進而動畫化，更是引起相當大的迴響。

　　本書將以機甲少女為主題，詳細解說模型製作的基礎、塗裝的方法以及更上一層的製作技法。我希望透過機甲少女，向大家介紹模型製作的樂趣所在。

　　每個章節依據困難程度進行劃分，不論是第一次製作模型的人，還是組裝過模型、但從未上色塗裝的人，都能直接從適合自己程度的步驟開始製作。

　　模型初學者不妨鼓起勇氣，與本書一起踏出第一步。即使是已經製作過許多模型的人，或許也能從不同於其他模型的機甲少女中找出獨特的製作要點或樂趣。若各位能藉此發現機甲少女的魅力，就是我最開心的事。

　　現在就開始做出世界唯一、只屬於你自己的機甲少女吧！

大越　友惠

CONTENTS

#01
試著組裝
機甲少女吧！

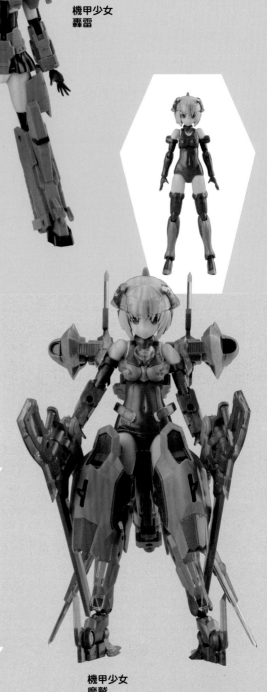

機甲少女
轟雷

先從打開盒子，組裝零件開始吧。第1章將會介紹「模型製作的基礎」。打開模型的盒子後，首先要檢查盒子的內容！接著會教大家如何閱讀模型的說明書，並解說裁剪零件的訣竅、組裝步驟等等。就算是第一次製作模型的人，也能帶著輕鬆的心態來組裝！

pick-up
要做的事

P18

檢查盒子內容物
打開模型的紙盒後，首先要細心閱讀說明書，確認盒子裡有哪些零件，並檢查必要的零件是否齊全。

P24

剪下並組裝零件
用剪鉗從框架上把零件剪下來，然後處理剪斷的痕跡（湯口），並依照說明書的組裝順序將零件組合起來。

P32

剪下透明零件
透明零件上用剪鉗剪掉的地方會相當明顯，因此裁剪時需要一點訣竅，盡量避免對透明零件施加負擔。

P34

試著交換成其他零件
能夠持有武器、改變零件外形也是機甲少女的一大魅力，可以體驗千變萬化的樂趣。本會以魔鷲為例，解說改裝零件時的要點。

機甲少女
魔鷲

這裡將介紹每一章的製作大綱，並配上機甲少女完成狀態的照片。
在模型製作中，幾乎沒有「必須按順序製作才可以」的規定。
除了組裝之外，其他步驟都可以直接從想做的地方開始進行！
先動手挑戰才是最重要的。

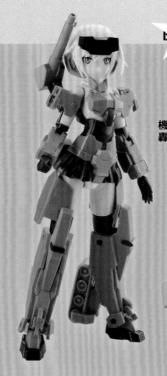

before

#02
做點小改造，
完成機甲少女吧！

機甲少女
轟雷

在組裝完成的機甲少女上以模型用麥克筆進行部分塗裝或上墨線，多下一點工夫完成機甲少女吧。第2章所介紹的並不是「非做不可！」的技巧，只選擇喜歡的、想試試看的技巧實行當然也是OK的。

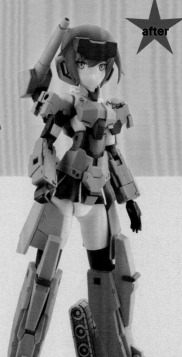

after

pick-up

#02 要做的事

P40

用麥克筆上墨線
用專門上墨線的筆沿著零件的溝槽上色，表現出零件的陰影吧。在模型術語中這便稱為「上墨線」，可以提升零件的立體感與細緻度。

P43

以模型用麥克筆做部分塗裝
比較完成後的模型與說明書上的插圖，若發現需要重新上色的部分，就用模型用麥克筆來上色，進一步提升模型的細緻度。

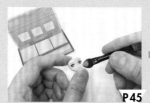

P45

簡易化妝！
機甲少女可用粉狀的舊化大師粉彩組來化粧。只要輕輕將粉彩拍在臉頰上，可愛度就會加倍，是最簡單也最具效果的步驟之一！

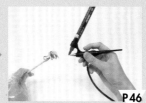

P46

用麥克筆進行噴漆
不妨試著挑戰用鋼彈麥克筆噴筆來進行塗裝，這是一種可將麥克筆中的漆料噴到模型上的方法。在本節會介紹塗裝時的要點。

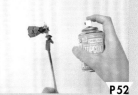

P52

用保護漆調整光澤
用噴罐將消光漆噴到模型上，除了可以消除零件的油亮感，以免模型看起來像玩具，也能提升零件的精緻度。本節會解說噴消光漆的要點。

#03
為機甲少女
進行塗裝吧！

機甲少女
迅雷

雖然機甲少女組裝起來已經很可愛了，但若能塗上自己喜歡的顏色一定更有趣。在第3章用噴漆相關工具，試著挑戰機甲少女的塗裝吧。光是換個顏色，整體印象便截然不同，還請各位依照自己的喜好完成最獨特的機甲少女。

pick-up
#03 要做的事

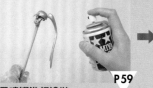

P59

用噴罐進行塗裝
用噴罐對著零件噴上漆料吧。除了介紹噴漆時方便的支架及乾燥台等輔助工具，也會解說用噴罐進行塗裝時的要點。

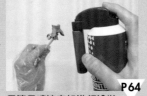

P64

用簡易噴漆套組進行塗裝
使用簡易噴漆套組進行塗裝時，不僅手感與噴罐同樣輕巧，還能混合模型漆，調出最適當的顏色。本節中將會介紹模型漆的準備與清理方法。

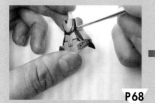

P68

用琺瑯漆進行部分塗裝
將模型專用的琺瑯漆塗在硝基漆上面時，可以通過擦拭琺瑯漆溶劑的方法來為漆料進行修正。利用這個特點進行部分塗裝吧。

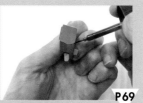

P69

用琺瑯漆上墨線
第1章上墨線時用的是麥克筆，而在本章中則會使用上墨線專用的琺瑯漆。此處會一併解說琺瑯漆的特性與上墨線的詳細步驟。

在框架狀態下進行塗裝

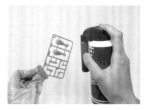

雖然是非正規的方法，但本書也會提及在框架狀態下進行塗裝的做法。

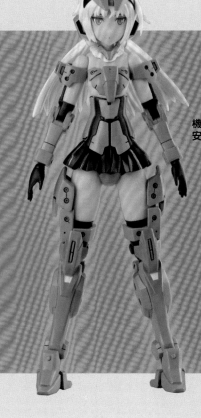

#04
消除
機甲少女上的
接合線吧！

在第4章中會介紹以塗裝為前提的進階技法。將塑膠模型組裝後產生的接合線消除，並打磨平整的步驟，在模型術語中稱為「無縫處理」。使用模型膠水消除接合線，可以讓模型更接近設定插圖或動畫中登場的角色。

機甲少女
安姬蒂特

機甲少女
祈仙蒂雅

pick-up

#04 要做的事

P76

使用模型膠水黏合零件
使用可以溶解塑膠的模型專用接著劑黏合零件，並消除接合線。本節會解說各類接著劑的特性與使用重點。

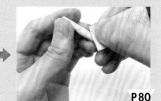

P80

磨削黏合後的零件
黏合後用砂紙等工具，將完全乾燥的零件表面打磨平整，這個步驟又稱為「表面處理」。本節會解說砂紙的種類、特徵與使用方式。

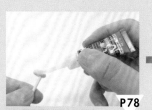

P78

用瞬間膠消除接合線
解說使用瞬間膠消除接合線的方法。機甲少女為ABS材質，請依照零件形狀與製作時間，選用適當的接著劑來消除接合線。

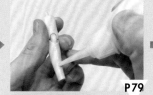

P79

用補土填補接合線
若還是殘留接合線時，就用補土來進行修正。這裡將介紹使用瞬間膠型補土來消除與修正接合線的方法。

P84

後嵌加工
為了進行塗裝而讓零件可以事後分解的加工手法稱為「後嵌加工」。先對準備要消除接合線的零件進行加工，讓零件在之後塗裝時可以分解吧。

#05
用模型噴筆
塗裝
機甲少女吧！

試著挑戰用模型噴筆來塗裝吧。在第
5章中將解說如何準備噴筆、塗裝的
流程以及噴筆的保養方式。此外還會
介紹如何混合模型漆調出自己喜歡的
顏色、噴漆時用紙膠帶阻隔漆料的方
法、以及水轉印貼紙的黏貼方式。

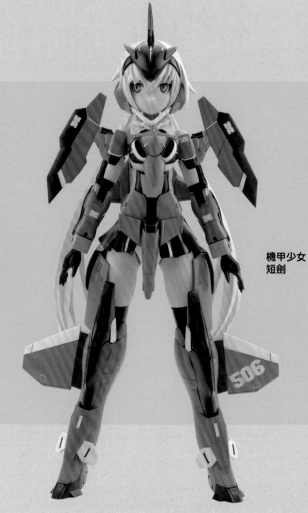

機甲少女
短劍

pick-up
#05 要做的事

P96

用噴筆進行塗裝
解說進行噴筆塗裝前的準備工作與塗
裝的步驟。事前稀釋模型漆，調整到
可以噴塗的適當濃度也是很重要的一
點。掌握訣竅，享受塗裝的樂趣吧。

P99

清理噴筆
解說塗裝後清理與保養噴筆的方法。
為了下次塗裝時能同樣順利無礙地噴
出漆料，塗裝後請務必清理噴筆。

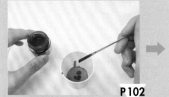

P102

調出喜歡的顏色
混合不同顏色的模型漆，調出自己喜
歡的顏色，這也是用噴筆進行塗裝的
一大樂趣。本節會介紹混色時的要點
以及保存新顏色的方法。

P103

貼上紙膠帶阻隔漆料
如果想為黏合後的零件噴上不同的顏
色，就要用紙膠帶把不想噴上顏色的
部分先遮起來再進行塗裝。本節將解
說貼貼紙膠帶時的重點，以及隔著紙
膠帶塗裝的步驟。

P110

貼上水轉印貼紙
將模型套組內附帶的水轉印貼紙貼到
模型上完成模型吧。水轉印貼紙能讓
模型完成度更上一層。本節將介紹水
轉印貼紙的用法與黏貼方式。

機甲少女
獵刃＋Little Armory

#06
更加廣闊的
機甲少女世界

雖然機甲少女光是組裝就很有趣
了，但搭配其他套件更是能將樂
趣擴展到無限大。本章將介紹具
有互換性的「M.S.G（Modeling
Support Goods，模型支援商
品）」、1/12比例的迷你槍械模型
「Little Armory」系列，以及角色人
偶的服飾等各種組合。

機甲少女
茉汀莉安 白色Ver.＋M.S.G

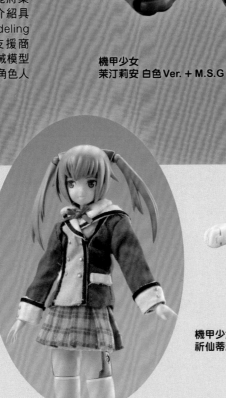

機甲少女
祈仙蒂雅＋1/12角色服裝系列

pick-up

#06要做的事

P118

跟M.S.G組合
壽屋的「M.S.G」系列為3mm接頭，
與機甲少女之間有互換性。有些裝備
還能以電池或發條驅動，各位不妨組
合看看？

P120

跟Little Armory組合
TOMYTEC推出的「Little Armory」
是1/12比例的槍械模型系列，也是
最適合機甲少女的尺寸。

P121

**讓機甲少女穿上角色服裝
來個華麗變身**
Azone International推出的1/12比例
可動人偶系列的服裝，趕快讓機甲少
女們穿上吧。

機甲少女　轟雷

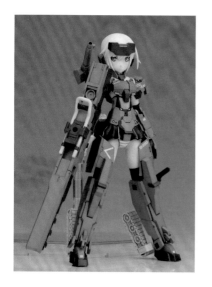
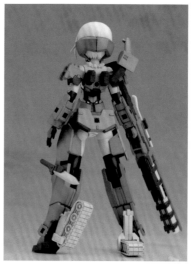

產品尺寸　全高約150mm
產品規格　塑膠模型
材質　　　PS・PE・ABS・PVC
　　　　　（非酞酸系）

「轟雷」是最值得紀念的第一款機甲少女，以柳瀨敬之所設計的Frame Arms「GOURAI」為原型，並由島田文金將其美少女化。可動範圍與擴充性都大幅提升的「轟雷改」也同步販售中。

機甲少女　短劍

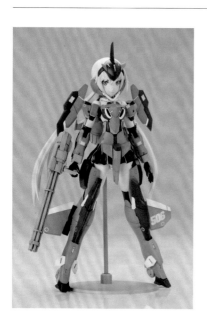
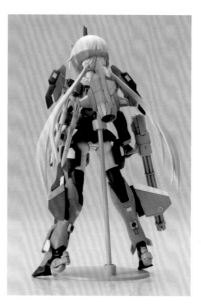

產品尺寸　全高約150mm
產品規格　塑膠模型
材質　　　PS・PE・ABS・PVC
　　　　　（非酞酸系）

第二款機甲少女為「短劍」，同樣交由島田文金將柳瀨敬之所設計的Frame Arms「Stylet」改編為美少女形象。可動範圍與擴充性都大幅提升的「短劍XF-3」已於2019年8月發售。

機甲少女　獵刃

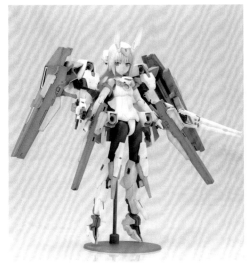

產品尺寸　全高約150mm
產品規格　塑膠模型
材質　　　PS・PE・ABS・PVC
　　　　　（非酞酸系）・POM

獵刃是以柳瀨敬之所設計的Frame Arms「Baselard」為原型，並由島田文金將其美少女化的角色。背部機甲與手臂上的武裝是為了機甲少女所全新設計的裝備。可稱為強化版的「潔菲卡爾」在2019年6月發售。

機甲少女　迅雷

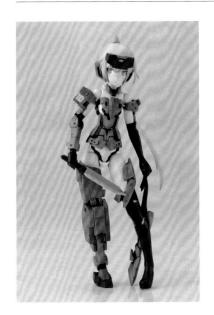

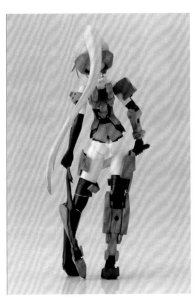

產品尺寸　全高約150mm
產品規格　塑膠模型
材質　　　PS・PE・ABS・PVC
　　　　　（非酞酸系）・POM

「迅雷」是島田文金親自改造Frame Arms「GOURAI」後，再將其美少女化的角色。成型色不同的版本「迅雷 靛藍Ver.」也同時發售中。除此之外，所有套件統一成黑色與紅色的特殊成型色版本「機甲少女 武器套裝〈迅雷Ver.〉」也在2019年6月發售。

機甲少女　茉汀莉安 通常 Ver.

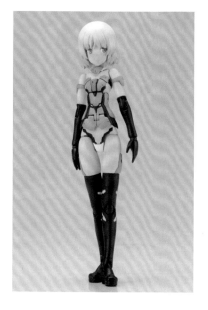

產品尺寸　全高約 150 mm
產品規格　塑膠模型
材質　　　PS・PE・ABS・PVC
　　　　　（非酞酸系）・POM

茉汀莉安是島田文金以柳瀬敬之所設計的
裝甲為原型，並加以美少女化之後的角
色，定位可說是機甲少女們的「素體」。
由於腰部及大腿的關節可以轉動，因此能
做出像是「體育坐」之類的複雜姿勢，實
現更加多變的可動範圍。

機甲少女　茉汀莉安 白色 Ver.

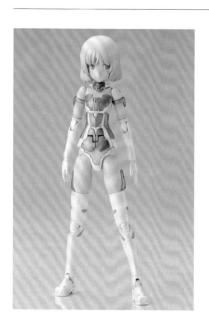

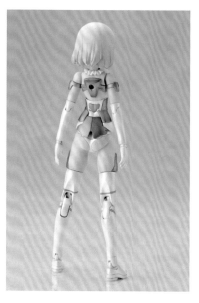

產品尺寸　全高約 150 mm
產品規格　塑膠模型
材質　　　PS・PE・ABS・PVC
　　　　　（非酞酸系）・POM

「茉汀莉安 白色 Ver.」是成型色以白色為
基調而整合而成的版本。在電視動畫中作
為雙胞胎姊姊「茉汀莉安 白」登場（妹
妹是茉汀莉安 黑）。

機甲少女　安姬蒂特

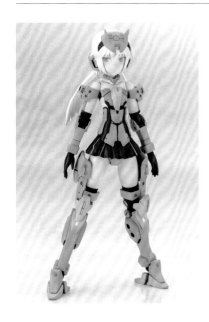
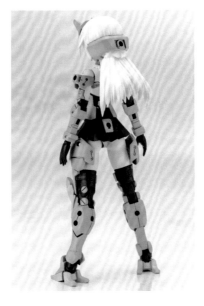

產品尺寸　全高約150mm
產品規格　塑膠模型
材質　　　PS・PE・ABS・PVC
　　　　　（非酞酸系）・POM

安姬蒂特是以柳瀨敬之所設計的Frame Arms「Architect」為原型，並由島田文金將其美少女化的角色。套組內附特殊的肘關節零件，可與Frame Arms「Architect」的前臂接在一起。「Off White Ver.」及「Gun Metallic Ver.」等等也好評發售中。

機甲少女　祈仙蒂雅

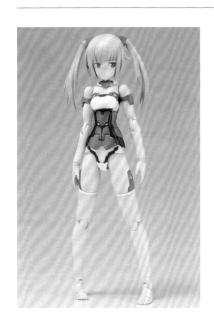
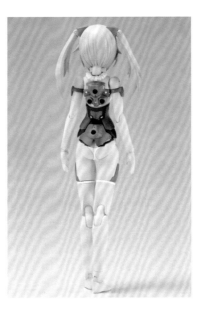

產品尺寸　全高約150mm
產品規格　塑膠模型
材質　　　PS・PE・ABS・PVC
　　　　　（非酞酸系）・POM

祈仙蒂雅是將「茉汀莉安」作為「素體」的定位進一步強化後的角色，附有「裸手」與「裸腳」。另外除了可更換前髮與後髮，還能選擇「貓耳」、「機械貓耳」、「機械狐耳」、「機械狗立耳」、「機械狗垂耳」、「機械裝飾品」等等多種耳朵。

機甲少女　魔鷲

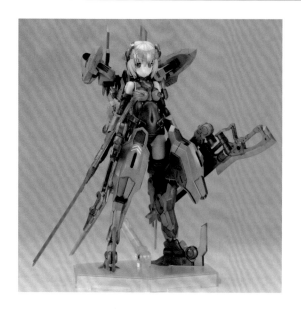
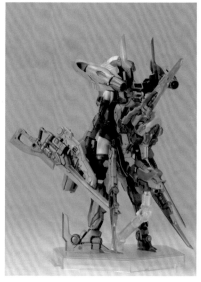

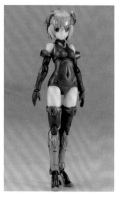

產品尺寸　全高約150mm
產品規格　塑膠模型
材質　　　PS・PE・ABS・PVC
　　　　　（非酞酸系）・POM

魔鷲是以木下智雄所設計的可變式Frame
Arms「Hresvelgr」為原型，由駒都英二
將其美少女化。可以變形成通常型態、
響尾蛇型態以及飛天機車型態等3種型態
（套組內附壽屋的「飛行展示支架」）。

機甲少女的最新情報就看這邊!!

除了本處介紹的機甲少女外，
還有其他更多系列商品可供選
購喔！最新情報請瀏覽右方的
官方網站！

壽屋官方網站
https://www.kotobukiya.co.jp

機甲少女 Frame Arms Girl 商品資訊頁
https://www.kotobukiya.co.jp/product-title/
framearmsgirl/

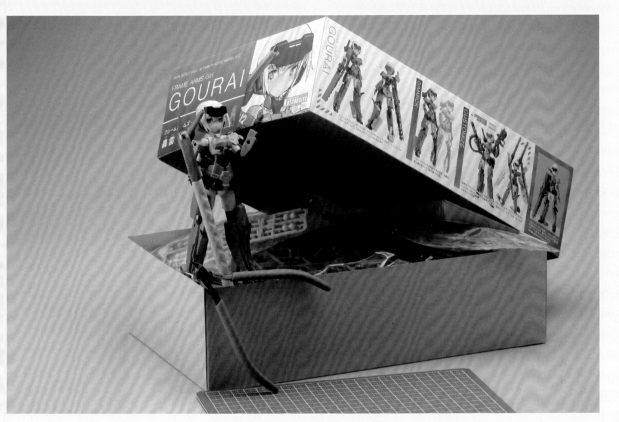

#01

試著組裝
機甲少女吧！

學習「塑膠模型的基本功」

打開塑膠模型的盒子後，第一件事就是檢查內容物！零件是否有缺失呢？盒子封面與說明書又寫了什麼呢？還請各位務必仔細確認。本章還會解說漂亮剪下零件的訣竅，以及組裝模型的步驟等「塑膠模型的基本功」。

本章使用的工具

首先將介紹組裝塑膠模型時會用到的工具。
其中剪鉗是模型製作中不可或缺的關鍵，最好準備一把模型專用的剪鉗。
至於其他工具都是「有的話會很方便」，可視自己的需求慢慢湊齊。

模型專用剪鉗

塑膠模型建議使用1500日圓～3000日圓左右的「薄刃剪鉗」。因為刀刃很薄，所以在剪裁時比較容易伸進零件的縫隙裡，而且湯口也能剪得更乾淨、漂亮。

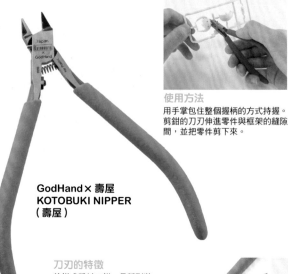

GodHand × 壽屋
KOTOBUKI NIPPER
（壽屋）

使用方法
用手掌包住整個握柄的方式持握。剪鉗的刀刃伸進零件與框架的縫隙間，並把零件剪下來。

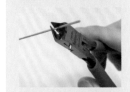

注意！

嚴禁用於堅硬物體！

塑膠模型專用的剪鉗刀刃非常纖細，如果刀刃用來剪粗大的框架或堅硬的透明零件，可能會造成刀刃扭曲甚至斷裂。用來剪黃銅線等金屬也容易造成刀刃損壞，使剪鉗報廢。

專用剪鉗最好用！

一般剪鉗的刀刃有一定厚度，難以伸進零件縫隙，也容易把湯口剪壞，所以最好準備一把模型專用的剪鉗。

刀刃的特徵
剪鉗或稱斜口鉗，是種形狀類似老虎鉗的剪裁專用工具。鉗頭分成凹進去的一側與平坦的一側，使用時用平坦的那一側剪下零件。

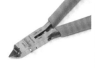 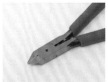

替刃式筆刀

建議使用可更換刀片的「筆刀」或「雕刻刀」。在模型製作中，筆刀可用於將殘餘的湯口凸出部分削掉，或用來削掉溢出的補土等。若刀片的鋒利度下降了，就要立即更換刀片。

拿法
讓刀刃平躺，與零件緊貼在一起，再小心地把凸出部分一次一次削薄，最後把凸出部分完全削掉。手掌要穩穩拿住筆刀，避免晃動。

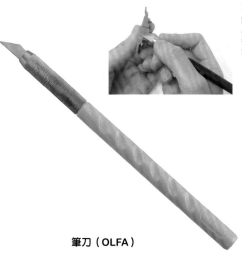

注意！

請避免割傷手指

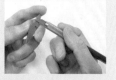

如果手指比零件還凸出，那麼刀片不小心滑掉時就會嚴重割傷手指。而如果手指離太遠會很難施力，使刀片搖搖晃晃反而更危險，因此請務必拿好零件，小心切割。

筆刀（OLFA）

頻繁更換刀片
如果繼續用不夠鋒利的刀片進行作業，可能會因為用力過度害自己受傷或損壞零件。更換方法是旋轉筆刀前端的金屬部分，將刀片鬆開後就可以拔起來換成新的刀片。

有的話很方便

接下來則要介紹可以避免刮傷桌子的切割墊，或組錯零件時可以復原的拆解器等「有的話會很方便的工具」。

模型用零件拆解器（WAVE）

組錯零件時便於拆解零件的工具。先將拆解器插進零件的接合線中，輕輕扳動撐開縫隙後，就可以將零件拆開了。雖然可用替刃式筆刀代替，但筆刀容易割傷零件，因此建議使用專用的零件拆解器。

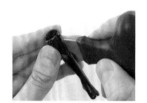

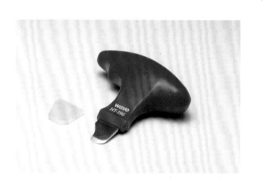

無齒扁嘴鉗

用來夾住零件的工具。跟常見的尖嘴鉗差別在於鉗口形狀平滑，且沒有防滑用的防滑齒，在夾住零件時不會夾傷零件。想夾住零件使零件密合，或要拔出在模型深處、手指搆不到的零件時，相當方便。

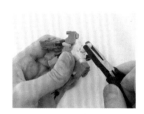

切割墊

用美工刀等刀具進行作業時，將切割墊墊在桌子上可避免桌子被割傷。此外若組裝時墊在模型下方，切削模型時產生的碎屑或銼刀磨下的粉塵也會積在切割墊上，不會弄髒桌子，可說相當方便。切割墊有多種顏色及大小，選用自己喜歡的款式即可。

Check!

**其他
便利道具**

· 鑷子
· 剪刀
· 分裝用的小袋

～組裝機甲少女前～
先確認盒子的內容物吧

塑膠模型的包裝盒上有插圖或照片等許許多多的資訊。
購買塑膠模型後，首先要確認包裝盒上寫了什麼，並檢查盒子內的零件是否齊全。

機甲少女的包裝盒

讓我們一起看看塑膠模型的盒子裡記載有什麼樣的資訊吧。在模型店購買模型時一定能派上用場。

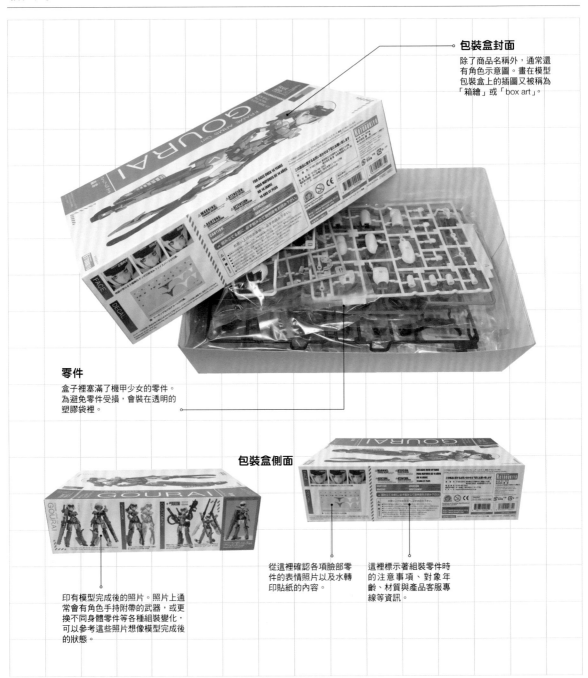

包裝盒封面

除了商品名稱外，通常還有角色示意圖。畫在模型包裝盒上的插圖又被稱為「箱繪」或「box art」。

零件

盒子裡塞滿了機甲少女的零件。為避免零件受損，會裝在透明的塑膠袋裡。

包裝盒側面

從這裡確認各項臉部零件的表情照片以及水轉印貼紙的內容。

這裡標示著組裝零件時的注意事項、對象年齡、材質與產品客服專線等資訊。

印有模型完成後的照片。照片上通常會有角色手持附帶的武器，或更換不同身體零件等各種組裝變化，可以參考這些照片想像模型完成後的狀態。

包裝盒的內容物

機甲少女等各類組裝式的塑膠模型，通常會以「套組」形式裝入零件、組裝說明書、貼紙等必要用品進行販售。

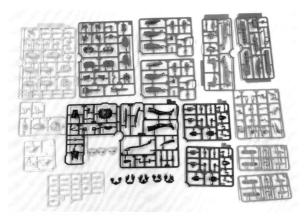

組裝說明書

所有組裝步驟都收錄在這本說明書中。由於說明書上還有完成後的照片或姿勢範例，因此說明書本身也是一本資料。塗裝時要用什麼顏色、水轉印貼紙的位置等也都能參考說明書。

機甲少女「轟雷」中所附的零件

這是機甲少女「轟雷」的包裝盒中所附的零件。零件會與稱為「框架」的塑膠板連在一起。

這是組成轟雷的零件，材質有 PS 塑膠或 ABS 塑膠等等。在框架狀態下已經將顏色分類好，即使不上色也能一定程度重現示意圖顏色。

各種材質的零件

PC（Poly-cap・軟膠滑套關節）

由聚乙烯（PE）材質製成的零件，主要用在關節等可以活動的部位。在組裝說明書上標記為「PC」。

手部零件

由軟性（非酞酸系 PVC）材質製成的手腕零件，有開掌或握持武器等各種變化。

臉部零件

盒內附有正面、往右看、往左看、笑臉等各種表情零件。選擇喜歡的表情裝上去吧。

Check!

別忘了檢查不在框架上的零件！

在部分商品中，臉部零件、手部零件、基座等並不會與框架連在一起，而是分裝在小袋子中。請細心保管這些零件以免遺失。

水轉印貼紙

先浸在水中溶化膠水，再貼到零件上的貼紙稱為「水轉印貼紙」。塗裝臉部零件後，再貼上眼睛水貼會比較方便。

檢查零件或組裝時請細心保管，避免零件遺失。

～組裝機甲少女前～
先閱讀組裝說明書

說明書是想像模型完成後的狀態最快速也最好用的資料。
在閱讀說明書的同時，思考「這次要怎麼做呢？」也是模型製作的樂趣之一。
另外也別忘了對照說明書的零件清單，檢查包裝盒內的零件是否齊全。

仔細閱讀組裝說明書

正式進入組裝作業前，請先仔細閱讀套組內附的組裝說明書。

Check!

說明書
寫了什麼內容呢？

組裝說明書中包含了組裝步驟等黑白解說頁，以及印有完成後的照片等圖片的彩色展示頁。如果不看說明書便自行組裝，往往會招來意料之外的失敗。仔細確認說明書的資訊後再繼續進行組裝作業吧。

說明書中的內容

不只是組裝步驟等解說，還有零件清單、上色指示及貼紙黏貼位置等各式各樣的參考資料。

零件清單

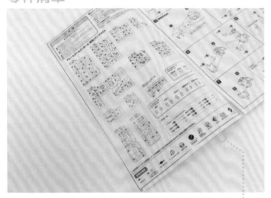

裝在套組內的所有框架及零件皆以插圖形式標記在說明書上。框架材質或是否通用其他套組等資訊也會一併標記在此處，不妨確認看看。

掌握用不到的零件

用不到的零件會以灰色塗掉或打上 × 記號。先確認這些零件，就不會在之後因發現「好像有零件沒組到！」而感到著急。

對照零件進行檢查

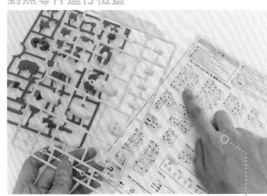

把框架從塑膠包裝中取出，對照說明書零件清單上的英文字母順序（框架編號）檢查零件是否齊全。

別忘了不在框架上的零件

也別忘了檢查裝在小袋子裡的零件。在部分套組中，還會附上基座的零件。

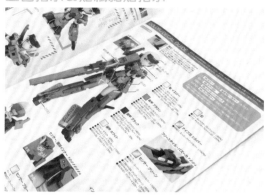

在上色指示中，會標記塗裝時將什麼顏色以什麼比例混合，能調出最接近意圖的顏色。想貼上貼紙時，則參考黏貼指示，確認黏貼位置及角度是否正確。

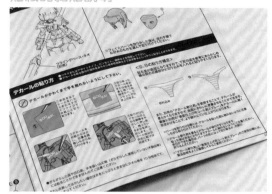

黏貼說明中，會教製作者如何使用水轉印貼紙，並解說在凹凸不平的零件上黏貼貼紙的訣竅與其他補充資訊，最好先看過一遍再實際操作。

說明書上的組裝圖示

在模型說明書的組裝步驟裡會反覆出現各種組裝圖示，本書會在這裡解說這些圖示的形狀與意義。先學起來就能更加順利地進行組裝。

插入	細心確認箭頭的方向，將零件插進去。	注意零件方向	這個圖示用來警示形狀或方向難以掌握的零件。	建議使用接著劑	有些零件用接著劑會更好組裝。	依個數指示製作	用來表示形狀相同、需要組裝複數個的零件。
依口中的數字順序插入	注意有些零件若不按照組裝順序操作，可能會無法順利組起來。	小心破損	標示容易破損的零件，組裝時務必多加小心。	剪下	當零件有多餘部分時會標上這個圖示。	剪掉零件下方的湯口	標有這個圖示的零件必須仔細剪掉湯口。
用力插入	容易產生縫隙的零件或組裝時需要施力的零件會標上這個圖示。	建議使用鑷子	有些零件用鑷子組裝會更容易。	可供選擇	從有多款樣式的零件中選擇喜歡的組裝。	無用零件	除了說明書上以灰色塗掉的零件外，標有這個圖示的零件也不會用到。

組裝說明書中大部分內容都是模型組裝的順序。在附有編號的方框中，以插圖形式指示零件的形狀與零件組裝的位置。

Check!

損壞或遺失零件時怎麼辦？訂購單品零件

如果零件遺失，或在組裝途中斷裂、損壞時，多數的塑膠模型都能向製造商直接訂購單品零件（有時候是以框架為單位）。零件的訂購方式會寫在說明書或製造商的官方網站上，不妨查閱看看。

※2019年5月的資訊。

～組裝機甲少女前～
組裝前的準備與確認

本篇將介紹組裝塑膠模型時的作業環境與事前準備。
打開模型包裝盒後，先檢查零件是否齊全。
順便記住一些模型製作中常出現的模型術語吧！

整頓作業環境！
～理想的作業環境～

為了讓自己長時間坐著也不容易疲累，請準備好適當的桌子與椅子。難以確保模型專用空間的人，則請試著調整空間擺設，以便在製作模型的同時兼顧生活空間。

燈光
盡量準備能照亮手邊的燈具。如果燈光太暗會使眼睛疲勞。

工作桌
建議選用擺放包裝盒和工具後仍有操作空間的桌面大小。平時請記得收拾整理。

切割墊
製作模型時請鋪上切割墊或報紙，以免桌面髒汙或割傷。

椅子
可以調整高度和適合久坐的椅子為佳。

各項工具
製作模型所需的工具。最好在作業前準備妥當。

組裝前的準備

在進入組裝作業前，為了讓組裝過程更加順利，請先做好事前準備並檢查零件狀況。將零件從袋子中取出後排列整齊，並仔細閱讀組裝說明書。

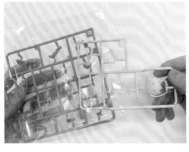

從塑膠包裝中取出零件
零件（框架）會先裝到袋子裡再放入包裝盒中，在組裝前先從袋子裡拿出來吧。最好對照說明書的零件清單，檢查是否齊全。

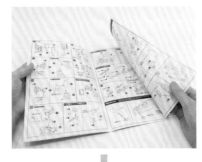

仔細閱讀說明書
組裝前先看過說明書的組裝流程。該從什麼地方開始？作業量又有多少？若能先掌握這些訊息，便能更加順利地組裝模型。

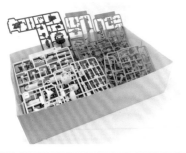

將取出來的零件排列整齊
將袋子裡取出的零件整齊地排列在包裝盒中，光是這麼做就能提升組裝時尋找零件的效率！依照框架編號或顏色來排列、保管吧。

把注意事項標在說明書上
建議將零件清單中的無用零件，或覺得需要稍加注意的部分用麥克筆做記號，這麼一來在組裝時立刻就能想起來。

框架內各部位的名稱

「零件」、「框架」、「湯口」等都是組裝塑膠模型時常出現的模型術語，在這裡一口氣學起來吧。

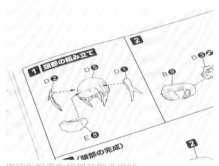

確認說明書的框架和零件編號
確認說明書步驟①的方框裡所需的框架編號及零件編號。
上圖例子中，需要尋找框架「D」與「E」的零件。

圍繞零件的條形
「框架」

圍繞零件的方框稱為「框架」（Runner）。之所以稱為「Runner」是因為此處為塑膠模型成型時塑料流經的通道。組裝時，要從框架上將需要的零件剪下。

框架內各部位的名稱

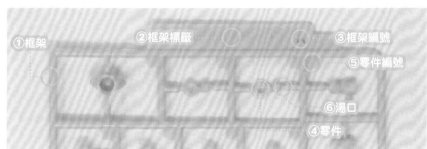

①框架
②框架標籤
③框架編號
⑤零件編號
⑥湯口
④零件

①框架：圍繞並固定零件的條形方框。
②框架標籤：框架上的長條形標籤。標籤上標記有英文字母以及套組名稱、素材資訊等等。
③框架編號：框架標籤上所標記的英文字母。左方照片的框架編號為「A」。

④零件：組成塑膠模型的各項部件。
⑤零件編號：每個零件都會分配到能對應說明書上所標記的編號。容易看錯的6與9會加上底線。
⑥湯口：連接框架與零件的部分稱為湯口。剪取零件時，需將剪鉗伸進這個湯口部分並剪下零件。

零件內各部位的名稱

零件背面會凸出一些圓軸，看起來會有些複雜。其實零件內各個部位也有名稱，不妨趁這個機會一起記起來。

②卡榫母頭
用來將公頭插進去並固定的孔。位置與成對的零件公頭相同。

①卡榫公頭
凸出零件背面的細柱。組裝時將這個「公頭」插進成對零件的「母頭」中進行固定。

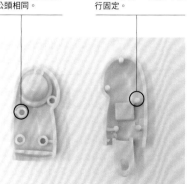

Check!

什麼是卡扣設計？

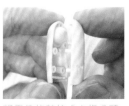

將零件的軸柱「卡榫公頭」插進成對零件的「卡榫母頭」中固定的設計稱為「卡扣」（Snap-fit），無需接著劑便可將模型組裝起來。

剪下零件

本篇將解說如何從框架找到零件，並使用模型專用剪鉗剪下的方法。
光是細心剪下零件，就能大幅提升最後的完成度。
請各位紮實地學好這項模型製作的基本技術吧！

如何持握與使用剪鉗

剪鉗是種尖端有刀刃的鉗類工具，在模型製作中用來剪下零件。來看看剪鉗應該怎麼持握，又該如何剪下零件吧。

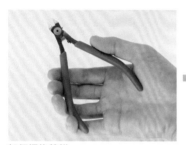 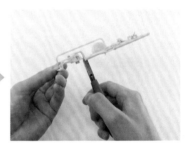

如何握住剪鉗
刀刃朝上，用拇指與食指支撐。模型專用的剪鉗刀刃非常薄，可輕易伸進框架與零件之間。

剪鉗的刀刃
剪鉗最大的特徵在於刀口呈平面狀。刀尖分成凹面（照片）與平坦面，剪零件時需將平坦面伸進零件之間。

從框架下方伸進去
刀刃要從框架下方伸進去，這麼一來剪下湯口時才容易看清究竟剪的是哪個位置。

找出並剪下必要零件

仔細確認說明書並找出必要零件。如果一開始就剪下所有零件，會變得不知道哪個零件在哪個位置，因此請剪下需要的零件就好。

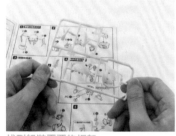 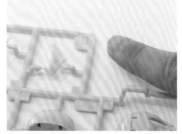 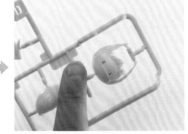

找到組裝需要的框架
首先從說明書的步驟1找到相應的框架。確認說明書上所標記的框架編號，然後找到相同編號的框架。

檢查框架編號
確認標記為英文字母的框架編號是否正確。有些框架的標籤很細、字很小，所以要注意是否看漏了。

檢查零件編號
找到框架後，確認零件編號是否正確。此時可參照說明書上的插圖，從零件的形狀或大小確認是否為相應的零件。

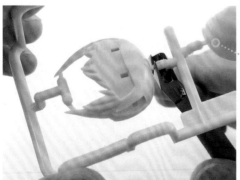

用剪鉗剪下零件
找到零件後將零件剪下。剪鉗從框架下方伸進來，然後在保留些許湯口的狀態下把零件剪下來。小心不要剪到零件本體了。

● close up

模型專用剪鉗的刀刃非常纖細，因此請不要只用刀刃最尖端的部分來剪，最好用刀刃正中間的位置來剪，以免刀刃損壞。

改變框架角度來剪湯口

通常1個零件會有2～3個湯口。在剪湯口時最好不要轉動拿著剪鉗的手,而是改變框架的角度來剪湯口。

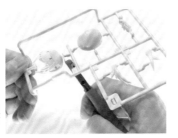 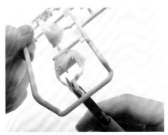

照片中的零件有3處湯口。用剪鉗剪下第1個湯口後就轉動框架,改變框架的角度,這樣一來不用改變剪鉗的角度也能剪湯口。

從框架上剪下來的零件

這是從框架上剪下來的零件。雖然殘留著湯口,但之後還會進行處理,這在目前這個階段還沒問題。

刻意保留湯口

如果在極為貼近零件的位置剪,容易剪到零件或割傷零件。像照片般先保留1～2毫米左右的湯口是最佳方法。

NG

不要轉動手!

轉動拿著剪鉗的手不只難剪,剪鉗的刀刃也會歪掉,容易剪到或割傷零件導致失敗。

分2次剪下零件

在保留些許湯口的狀態下從框架剪下來後,接著再完整剪除零件上殘留的凸出湯口。這種剪裁方式稱為「二段剪」。

剪鉗貼緊零件

剪鉗緊貼在零件上,把殘餘的湯口剪掉。小心不要剪到零件。

剪掉零件上的殘餘湯口

如果剪鉗不夠鋒利可能會壓扁湯口,使湯口繼續殘留在上面。最好使用鋒利的剪鉗。

二段剪之後的零件

這是將殘餘湯口剪除後的零件。用模型專用的薄刃剪鉗進行二段剪,可以把湯口部分剪得很漂亮。

用手指觸摸確認

最後用手指觸摸來確認。有時候如果還殘留湯口,可能會無法順利組裝,因此請仔細確認。

NG 小心不要剪到零件

如果粗暴地從框架上剪下零件,可能會直接剪到零件裡面,或因為造成零件負荷而產生明顯的白化現象。剪零件是模型製作基礎中的基礎,請務必細心剪裁,這樣才能完成漂亮的模型。

組裝零件

以模型專用剪鉗從框架上剪下零件後，就可以開始組裝零件了。
本篇將解說組裝的步驟、常發生的問題與應對方法。
第一次組裝塑膠模型的人請不要焦急，按部就班地仔細進行作業吧！

組裝零件

仔細閱讀說明書的組裝步驟，先確認零件的方向及插入位置後再行組裝。

把零件排在說明書上
排列剪下來的零件。依照說明書的圖示排列，便能輕鬆掌握零件的方向與組裝位置。

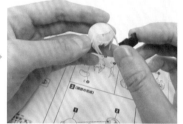

確認方向並組裝
對照零件與說明書的插圖，仔細確認方向或插入位置，接著按照說明書的箭頭方向把零件組起來。

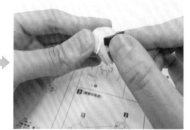

壓緊零件
用手指壓緊零件，讓零件能夠嵌合。注意別讓零件之間產生縫隙。

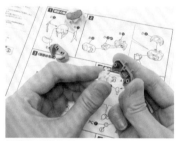

把零件嵌進內部
也別忘了將原本該嵌在裡面的零件也組裝上去。確認方向及位置，然後把零件塞進去，避免產生縫隙。

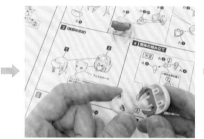

選擇臉部零件並組裝
可以從套組內附的數個臉部零件中選擇喜歡的裝上去。組裝前記得確認表情是否正確。

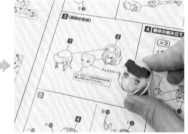

完成頭部組裝
裝上瀏海的零件就完成了頭部的組裝。仔細確認是否有縫隙或忘記組裝的零件。

先在內部嵌進零件後再組裝

有些零件會需要在其內部先嵌入多個其他零件後才能繼續組裝，這種零件的內部如果沒有組裝好就會產生縫隙。請隨時注意內部零件是否有歪掉或裝錯的情況。

在零件內部放進軟膠滑套關節（PC）
注意軟膠滑套關節的孔洞方向，然後嵌進零件內部。如果軟膠滑套關節錯位，將零件密合時可能會壓壞關節，需要多加小心。

組裝手臂零件
將手臂零件的圓形接頭部分塞進去。手臂零件有方向之別，如果組錯方向會影響可動範圍。

組裝另一側的零件
另一側需要將細小零件組裝到頸部。此時要仔細確認嵌在內部的零件是否歪掉或沒有嵌緊。

→接續P 27

對齊並組裝零件

將兩個零件緊緊組在一起。由於內部還有其他細小零件,容易產生縫隙,因此要用力把零件嵌緊。

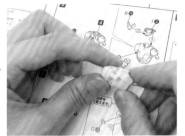

嵌緊零件以免產生縫隙

旋轉零件,從其他角度檢查是否有縫隙。整個零件都均勻用力壓緊,以免產生縫隙。

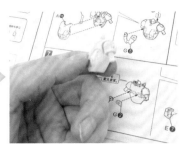

對照說明書進行確認

對照說明書,檢查是否有忘記組裝的零件或方向是否正確,確認組裝好的零件有沒有問題。

用扁嘴鉗壓緊

如果縫隙始終壓不緊,可以使用扁嘴鉗這種組裝時相當方便的工具。

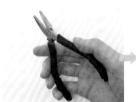

扁嘴鉗

形狀長得跟尖嘴鉗很像,是種用來夾住物品的工具。前端沒有刀刃,呈現平滑狀。

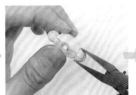

緊緊夾住零件

扁嘴鉗可以對產生縫隙的部位施加更精準的壓力,讓零件可以密合。

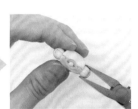

小心別壓壞零件

太過用力可能會夾碎零件,或是鉗頭刮傷零件。使用時請注意力道。

常見的組裝錯誤應對法

不小心忘記把零件組進去,或零件組錯方向……這裡將介紹這些常見組裝失誤的應對方法。

忘記組進零件了!

忘記把內部的零件組上去了。但幸好模型採用卡扣設計,只要拆開零件就可以重新把內部零件放進去。

零件的方向組反了!

手腳的零件組成反方向是很常見的失敗情況。拆解後重新組成正確的方向吧。

用零件拆解器把零件拆開

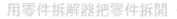

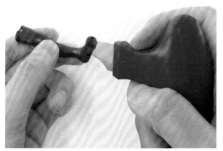

想拆開零件,最方便的就是使用模型專用的工具「零件拆解器」。先將拆解器插進縫隙裡,慢慢把縫隙撬開後就可以拆開零件了。

NG

不要用手指勉強掰開!

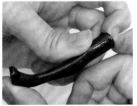

不使用工具就想勉強拆開零件,是造成零件破損的主因之一。

**零件拆解方法
在 P 28 有詳細解說!**

| 27

如何用拆解器拆開零件

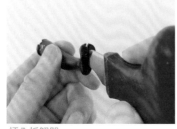

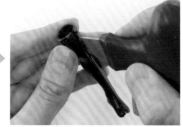

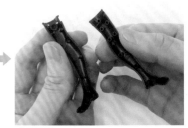

插入拆解器
首先將拆解器金屬部分的尖端插進零件的接合處，接著左右扭轉，慢慢將縫隙撐開。

撐開整個接合處的縫隙
如果只在一個位置將縫隙撐開，可能會給零件造成負荷，使零件中的卡榫斷掉，因此要盡量均勻地將整個接合處的縫隙都撐開。

分開零件
將縫隙撐到一個程度後，就往左右拉開零件，將零件拆掉。若零件仍然拆不開，就繼續用拆解器把縫隙撐得大一些。

如何用替刃式筆刀拆開零件

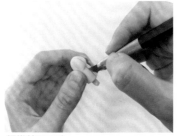

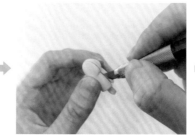

插進筆刀刀尖
將替刃式筆刀的刀尖插進零件的接合處。先讓刀鋒朝上再插入，可以防止刀片斷掉等各種突發狀況。

用筆刀撐開縫隙
以左右扭轉的方式，用筆刀反過來的刀片慢慢撐開零件的縫隙。注意整個接合處的縫隙都要均勻撐開。

小心別誤傷零件
如果強行用筆刀撬開零件，可能會造成嚴重的刮傷，因此作業時注意不要用力過猛。

如何用扁嘴鉗拆開零件

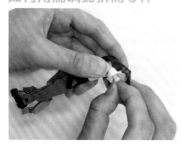

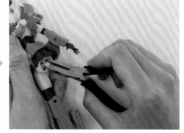

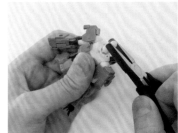

軟膠滑套關節遺留在手指難以捏住的深處。

用扁嘴鉗夾住並拔掉
用扁嘴鉗夾住深處的滑套關節，輕輕地將關節拔出來。

小心不要壓壞零件
強行拔掉可能會壓壞零件或導致裡面的卡榫斷裂，請務必謹慎作業。

提高組裝效率的技巧

熟悉如何組裝後，就能開始看出哪些湯口會很顯眼、哪些湯口不顯眼。能不處理的地方就不要處理，提高組裝的效率。

**內側的零件
剪 1 次就夠了**

從外觀上看不到的湯口，可以直接貼緊零件剪 1 次就夠了。

注意！

小心別剪到零件的必要部分

想一次就從框架上剪下零件，需要注意絕對不可以剪到零件的必要部分，務必先仔細確認形狀後再剪下來。

@ 用替刃式筆刀處理湯口

殘餘的湯口還可以用替刃式筆刀進行處理。
筆刀可以削平被剪鉗壓壞，或是短到剪鉗無法剪除的湯口。

用筆刀削掉湯口

透過筆刀進一步學會提升完成度的技巧吧，不過要小心筆刀別割到
手指了。如果害怕筆刀割到手，選用銼刀等工具來磨削也沒問題。

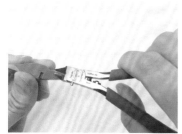

剪鉗難以處理的湯口
有時候剪鉗很難將湯口剪到完全平整，像這種
情況可以改用替刃式筆刀或銼刀。

持握筆刀的方法　小心筆刀不要割到手。手要抓好筆刀及零件，否則零件一旦晃動可能會割錯地方或割到手。

close up
筆刀的刀鋒平貼在
零件上。

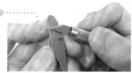

筆刀的持握方式與鉛筆相同，用
拇指與食指牢靠地固定住。拿著
零件的手要注意手指不要凸出。

NG

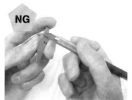

如果手指比零件還凸出，當刀鋒
不小心滑掉時就會割傷手指。

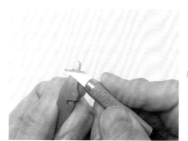

將湯口削薄
刀鋒側面平貼零件，以像是滑動的方式慢慢將
湯口削掉。關鍵在於不要一口氣削平，而是分
成數次，一層層將湯口削平。

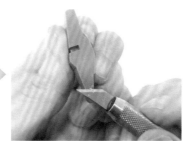

將零件上下顛倒
將零件上下顛倒過來，從另一側反方向繼續將
凸出的湯口削平。這麼做可以進一步把湯口削
到平整。

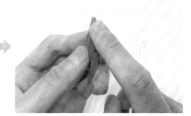

用手指觸摸確認
手指觸摸筆刀削過的部分，確認湯口是否完全
削掉，或不小心削出一個口。

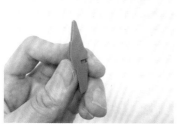

用筆刀處理過湯口的零件
分成數次仔細削過的部分，不僅削掉了凸出
處，湯口也變得非常不明顯，乍看之下幾乎看
不出來在哪裡。

不要削到零件　如果筆刀的刀鋒斜著切削零件，或削湯口時太過用力，都可能導致零件被削掉一個口。

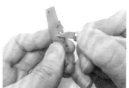

太用力容易削進零件裡面。

切進去的部位會變得很明顯。



⊕@ 美化湯口的痕跡

如果零件上湯口處理後的痕跡還是很顯眼，可以採用以下介紹的方法進行簡單的修正。

用麥克筆修正

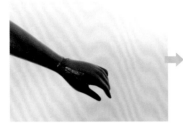

黑色的零件
剪掉的湯口會變白，在黑色或灰色等深色零件上看起來很顯眼。

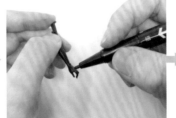

用顏色相近的麥克筆修正
用接近零件成型色的麥克筆塗改修正。要訣在於輕輕點在湯口部分即可。

麥克筆修正後的零件
這是修正後的零件。只是塗上麥克筆，就能輕鬆消除湯口的痕跡。

用指甲摳掉

白化的湯口痕跡
這是白化的湯口痕跡。如果剪湯口時給零件造成太多負荷，就會像照片這樣變白。

用指甲用力摳掉
白化的湯口可以用指甲用力摩擦，使其表面變得平滑、不顯眼。

消除白化的湯口
白化的湯口變得不顯眼了。沒有與成型色相近的麥克筆時，建議使用這個方法。

組裝作業的最後一步

依照說明書的步驟指示，將各個部位組合起來。最後再將所有零件全部組裝好，就完成了。

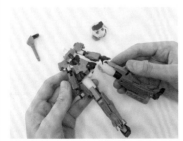

一邊組裝一邊確認
先將各部位組好，同時確認是否有缺少的零件，或外側顯眼的湯口是否好好處理過了。

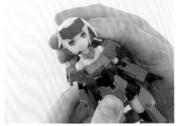

組裝所有零件
將頭部、手臂等各部位零件組裝在一起。組合時的關鍵在於零件要組緊，不要讓零件之間產生縫隙。

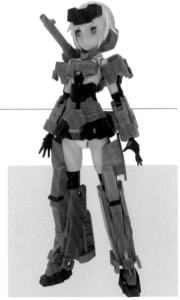

完成機甲少女轟雷
這樣就完成塑膠模型的基本作業與組裝了。臉部零件或手腕零件可選用自己喜歡的類型。

組裝零件較多的套組

塑膠模型的零件數量隨套組不同會有相當大的落差。
在機甲少女模型系列中，也有武器與可換零件的數量多到驚人的套組。
這裡將介紹組裝零件數很多的套組時該注意的重點，以及製作途中保管零件的方法。

框架要整理整齊，貼上標籤

機甲少女中的魔鷲是系列作品裡零件數特別多的套組之一。這邊以組裝魔鷲為例，解說組裝時的要點。

整理好框架

框架太多片，想找到相應的零件也會變得很辛苦。請依照英文字母順序或顏色來整理及分類框架。

找零件很辛苦

如果框架太多片，光是找說明書上標記的框架編號也很花時間，因此……

貼上標籤方便尋找

可以在標籤上寫上大一點的英文字母，然後貼到相應的框架上，方便尋找。

貼標籤的方法

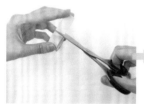

裁剪紙膠帶

盡量選用寬度4公分左右的紙膠帶，然後用剪刀剪下跟框架數量相同的膠帶。

寫上框架編號

確認說明書上的零件清單，並用油性筆在紙膠帶上標註框架編號。

標籤貼到框架上

把寫有編號的紙膠帶貼到框架上。可以貼在面積較寬的框架標籤上。

對折膠帶

對折膠帶把膠帶固定住，以免黏膠那一面露出來。只要多下點工夫貼上標籤，就能大幅提升尋找框架的效率。

想中斷作業時？

想中斷作業時，為了避免組裝途中的零件遺失或遭到刮傷，最好細心保管起來。

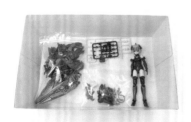

先將零件整理好再保管

組裝途中，先將細長、容易斷掉的零件拆下來保管；已經從框架上剪下的零件則分裝到小袋子裡，方便之後取用。

放進小袋子裡保管

組裝到一半、已經從框架上剪下的零件，可以依照顏色或步驟進行分類，裝進附夾鏈的小袋子裡保管，下次繼續組裝時就能一眼看出零件在哪裡。

NG

如果不好好整理……

如果把做到一半的零件隨意塞到盒子裡，零件就會混在一起，到時候要再找零件就會很花時間。此外如果連剪鉗等工具也一起放進去，會很容易刮傷零件。

透明零件的處理方式

有些塑膠模型中會使用透明零件。
透明零件跟一般有色零件的材質不同，湯口白化或刮傷會很顯眼，剪裁時需特別注意。
本篇將介紹透明零件的剪裁與處理方法。

透明零件的湯口處理

跟一般零件不同，透明零件由更為堅硬的素材製成。剪裁時太粗暴，零件就會發出令人不快的「嘰」音，並造成湯口白化。

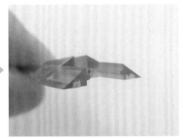

NG

透明零件的框架
這類零件最大的特點是獨特的剔透感。

湯口的白化會特別顯眼
如果用剪鉗沒有剪好，湯口就會發白且變得模糊，看起來非常顯眼。

不可以剪透明零件的框架
塑膠模型用的剪鉗刀鋒非常纖細，如果用來剪堅硬的透明零件框架，最慘可能會發生刀鋒出現缺口的情況。

剪下透明零件

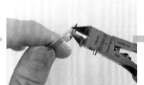

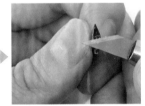

剪下透明零件
用剪鉗從框架上剪下透明零件。此時為避免給湯口造成太大負荷，要先保留較多的湯口再剪下。

保留較多的湯口
這是從框架上剪下來的透明零件。留下較多的湯口可以減少負荷，避免湯口白化。

用剪鉗剪掉湯口
用剪鉗把殘餘的湯口剪掉。分成數次慢慢將湯口剪薄即可。

用替刃式筆刀削平
用筆刀將最後剩下的一點點湯口削平。務必注意力道，謹慎磨削。

Check!

透明零件的湯口很顯眼怎麼辦？

透明零件一旦湯口產生白化或被刮傷，看起來就會非常顯眼。白化部分可以用顏色相近的麥克筆塗改，讓湯口痕跡看起來不會這麼顯眼。不過就算失敗了，很多時候湯口在組裝後會變得不太明顯，或是不會引起注意。所以別太在意過程中的小失敗，也是組裝模型很重要的心態之一。

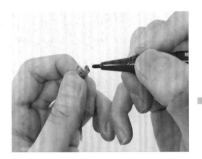

白化部分用麥克筆塗改
白化後的湯口可以用接近透明零件顏色的麥克筆塗改，只要稍微點上顏色即可，凡是處理帶顏色的透明零件都建議用這個方法。而如果想消除無色透明零件上的刮痕，則可以選用糊狀的「研磨膏」來打磨受損的地方。

隱藏式湯口的剪裁

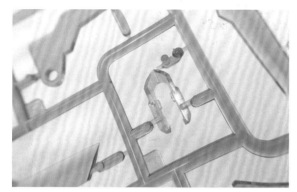

配置在零件內側的湯口稱為「隱藏式湯口」。隱藏式湯口設計可以讓湯口的痕跡不會露出零件表面，因此常見於透明零件或經過電鍍的零件。不過隱藏式湯口比一般湯口的處理步驟還要多。

隱藏式湯口
這是採用隱藏式湯口的零件。在框架上的狀態可以看出湯口的凸出部分配置在零件的下方。

剪掉側面的湯口
伸進剪鉗，先將延長至零件側面的湯口剪掉。

從框架上剪下來
這是從框架上剪下的零件。這個階段，湯口還殘留在零件下方。

剪掉下方殘留的湯口
剪掉殘留在零件下方的湯口。剪鉗緊貼零件，盡量將湯口剪乾淨。

用替刃式筆刀削平
殘留的湯口會導致零件無法密合，必須用筆刀將最後剩下的湯口完全削平。

圓形零件的湯口處理

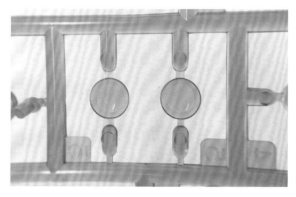

這邊介紹沿著形狀剪裁的方法。如果想一次就剪掉圓形零件的湯口，可能會不小心將圓形零件剪出一個平坦的切口，因此請分成多次來處理。

圓形零件
剪裁圓形零件時，要小心不要在零件上剪出一個平坦的切口。一開始最好先保留一段較長的湯口，接著再分成數次慢慢把湯口處理乾淨。

先裝上零件可能無法取下！

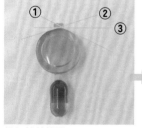

沿切線剪掉湯口
圓形零件的湯口不要一口氣剪掉，而是依照上面提示的順序，用剪鉗一步一步將湯口剪掉。

剪鉗刀鋒斜著抵在零件上
別剪過頭將零件剪出一個平面的切口。剪裁時注意剪鉗刀鋒的角度。

完成湯口處理
用剪鉗分成數次剪掉湯口，可以漂亮地把湯口剪乾淨。

很多圓形零件一旦裝上去就拆不下來了，所以如果打算要塗裝，最好塗裝後再把圓形零件裝上去。

體驗機甲少女的變形樂趣！

機甲少女魔鷲在組裝後還可以替換零件，
改裝成「通常型態」、「響尾蛇型態」及「飛天機車型態」，
讓人體驗到改裝成不同型態的樂趣。
試著為各個型態擺出最帥氣的姿勢吧！

變形的重點

仔細閱讀說明書，替換成其他已經各自組好的組件或使其變形。變形時注意零件會不會卡到、方向是否正確。

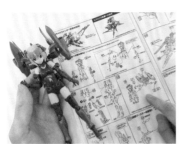

仔細閱讀說明書
先仔細閱讀說明書，然後選擇並裝上變形後的型態所需的零件。組裝時注意方向或角度。

組合多個組件
依照說明書所標記的號碼順序，組合背部組件及推進器，再與魔鷲的車體組在一起。

固定在飛行展示支架上
組裝好載具部分後，裝到套組附贈的「飛行展示支架」上。

透過接頭固定
讓魔鷲坐上去，然後透過接頭零件牢牢固定住背部。

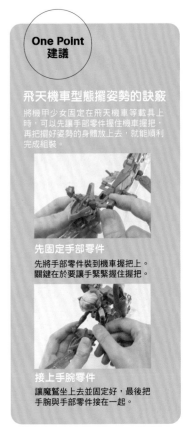

One Point 建議

飛天機車型態擺姿勢的訣竅

將機甲少女固定在飛天機車等載具上時，可以先讓手部零件握住機車握把，再把擺好姿勢的身體放上去，就能順利完成組裝。

先固定手部零件
先將手部零件裝到機車握把上。關鍵在於要讓手緊緊握住握把。

接上手腕零件
讓魔鷲坐上去並固定好，最後把手腕與手部零件接在一起。

響尾蛇型態

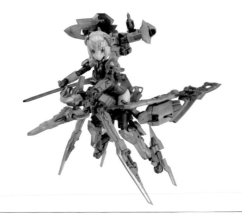

飛天機車型態

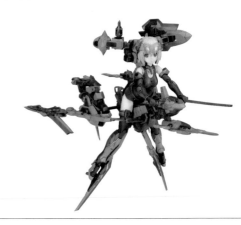

完成機甲少女　轟雷！

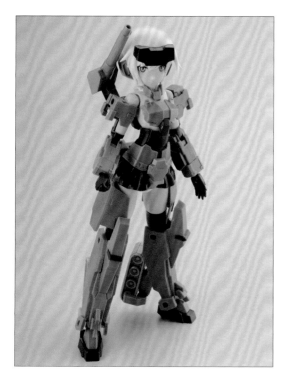

頭髮與肌膚零件在剪裁時，要小心曲面部分的湯口不要剪過頭而剪到零件本體。黑色的零件由於湯口的白化會很顯眼，因此我用麥可筆塗修了顯眼的部分。組裝時若能更細心點，按部就班仔細處理每個步驟，就能一口氣提升完成度。

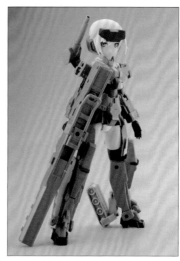

裝備著附屬武器的火箭筒。由於火箭筒本身頗有重量，因此與其讓她用手拿著，不如讓她用手支撐著火箭筒，這樣姿勢會更穩定。

完成機甲少女　魔鷲！

因為零件數量相當多，我花了好幾天才完成所有組裝作業。為避免透明零件的湯口因負荷而白化，剪下零件時務必多加注意。魔鷲可以換裝成各種型態，能盡情享受擺姿勢與替換武裝的樂趣。

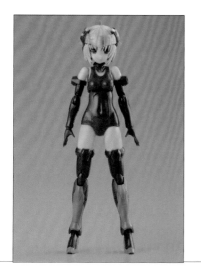

魔鷲如果裝上外部零件，背面會增加不少重量，因此建議用附贈的飛行展示支架固定住。

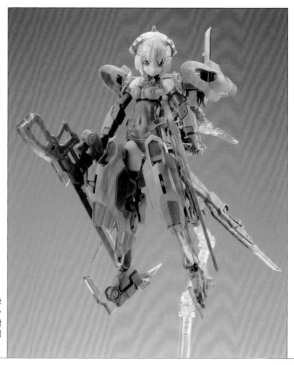

讓機甲少女們隨意站著，會給人散漫的印象，再帥氣的武裝也無濟於事。難得付出心意、仔細組裝，當然要講究姿勢，才能讓機甲少女們看起來更漂亮、更威風凜凜。如果煩惱該擺出什麼姿勢，不妨參考包裝盒封面或說明書照片。

column

姿勢要講究！

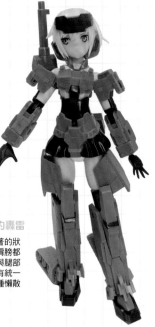

姿勢隨便的轟雷

只是隨意站著的狀態。脖子與肩膀都歪斜，手臂與腿部的角度也沒有統一感，給人一種懶散的印象。

確認零件是否有縫隙

先確認零件之間是否有縫隙，尤其手臂零件特別容易產生縫隙，需要多下點工夫使其密合。

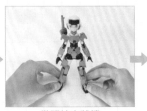

微調站立狀態

有時候會因為武器太重而不穩或倒下，這時候可以先擺出穩定姿勢，再讓模型站在桌面上進行微調。

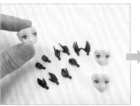

選擇喜歡的臉部或手部零件

臉部零件可以讓機甲少女做出表情變化，如裝備武器時選擇嚴肅的表情，擺出可愛姿勢時則選擇笑臉等等。

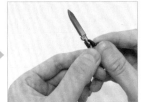

先讓手部零件握住武器

在手部零件還沒裝上去前先讓手部零件握住武器，然後再裝到手腕上。另外也可以配合姿勢選擇開掌、握拳等各種手部動作。

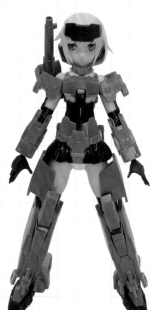

姿勢端正的轟雷

背部打直，手腳張開與肩同寬的姿勢。稍微收下巴能讓眼神看起來更銳利。

大越的小建議！

努力組裝好的機甲少女不論要擺出帥氣、可愛還是其他各種姿勢都沒有問題！除了充滿魄力的武打姿勢外，可以擺出給人嬌柔印象的姿勢也是機甲少女的一大魅力。各位不妨參考時尚雜誌或研究模特兒實際會擺出的姿勢，讓機甲少女們的腳稍微朝向內側，或讓手稍微往外張開，表現出少女獨特的氣質吧。

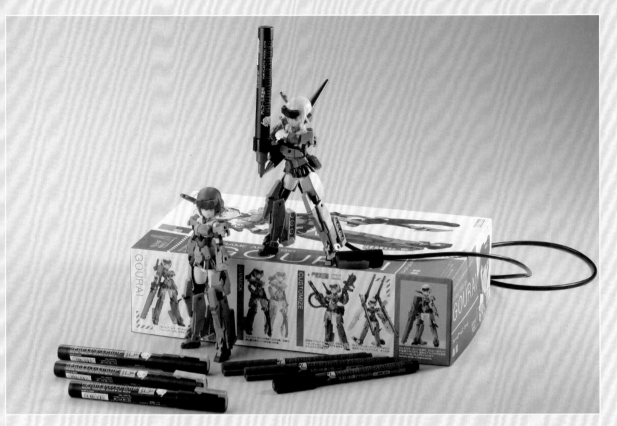

#02

做點小改造，
完成機甲少女吧！

透過一些小改造，讓機甲少女看起來更漂亮

組裝完機甲少女後，就做點小改造。用模型麥克筆上墨線、或對特定部位進行塗裝等，只要多一步簡單的技巧，就能大幅提升完成度。另外也不妨試著運用鋼彈麥克筆噴筆系統或消光漆噴罐等工具，挑戰用噴漆來塗裝的方法。

本章使用的工具

本篇將介紹組裝完塑膠模型後，可用來加強細節的麥克筆等各式工具。
顏色多樣的麥克筆類可購買套組或零售，只要按自己的需求購買即可。

鋼彈麥克筆　墨線筆／極細（GSI Creos）

這是能輕易深入溝槽的極細墨線筆。油性筆可以畫出清晰的陰影顏色。墨線筆顏色分為黑色、灰色、棕色3種。不小心畫出去的部分可以用橡皮擦擦掉。

在零件的溝槽或深處像描繪陰影般進行塗裝。深色零件用黑色、淺色零件用灰色等，可視零件顏色的深淺來選用適當的顏色。

在沒有塗裝的狀態下，可用橡皮擦修正不小心畫出去的線。※如果塗裝後才想修正，用橡皮擦是擦不掉的，必須多加注意。

鋼彈麥克筆　滲墨式墨線筆（GSI Creos）

筆尖抵在溝槽上就可以讓墨水滲進溝槽中。溢出來的墨水可以用橡皮擦擦掉。　※注意塗裝後就無法用橡皮擦修正了。墨水顏色有黑色、灰色、棕色3種。

新筆的筆尖由於尚未吸到墨水，會像這樣呈現純白色。

筆尖抵在紙上，先讓筆尖吸到墨水後再進行滲線的作業。

筆尖抵在零件的溝槽上，讓墨水流進溝槽中完成墨線。

鋼彈麥克筆
滲墨式墨線筆套組

套組共6支，包含灰色、棕色、藍色1、橘色1、橄欖色，再加上1支「消漆筆」。

鋼彈麥克筆　消漆筆（GSI Creos）

若使用鋼彈麥克筆時不小心畫出界，可用這款專用的消漆筆來修正。內含透明無色的消漆液，可針對鋼彈麥克筆的酒精性墨水進行塗銷。筆尖與鋼彈麥克筆相同，皆為平頭。

新買的筆尖尚未吸入消漆液，所以使用前要先在紙上按壓數次筆芯，讓筆芯吸入消漆液。

鋼彈麥克筆　塗裝用（GSI Creos）

在拔開蓋子前搖晃約15次左右，將裡頭的墨水充分搖勻。

讓筆尖吸飽墨水後再進行塗裝。墨水乾燥後再塗一次，可以讓顏色更均勻漂亮。

使用酒精性墨水的筆型塗裝工具。筆尖為平頭，可以調整角度畫出不同粗細的線。用起來跟一般文具類似，只要打開蓋子就能立刻使用，這種輕便感是鋼彈麥克筆最大的魅力。

筆尖

鋼彈麥克筆
細頭型6色套組

跟平頭型相比筆尖更細，可以深入凹槽或零件深處。

鋼彈麥克筆噴筆系統（GSI Creos）

這是種使用空壓罐的簡易型噴筆系統，只要插上鋼彈麥克筆就能進行噴塗，既省下許多麻煩、也不用事後清理，頗為方便。

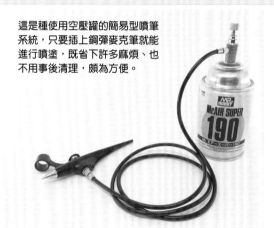

將空壓罐、風管與鋼彈麥克筆專用噴筆接在一起，準備進行噴塗。

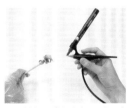

在正式對零件進行噴塗前，先用廢棄的框架或白紙來練習。

專用替換式筆芯（6根）

可將麥克筆的筆芯替換成噴塗專用筆芯。這種筆芯能適當吸收墨水，讓塗裝更為穩定。

保護漆

高級透明保護漆〈消光〉
（GSI Creos）

噴塗完成後使用的水性消光保護漆。噴上消光保護漆可以消除零件的光澤，使零件的質感看起來更為沉穩。

使用前搖晃罐體約50次，將保護漆搖晃均勻。

輕微地噴在零件的表面。有消光、半光澤、光澤3種效果可以選擇。

舊化大師粉彩盒G套組／H套組（TAMIYA）

外觀看起來很像化妝品眼影盒的塗裝工具。G套組（鮭魚色、焦糖色、栗色）與H套組（灰橘色、象牙色、桃色）皆有3種顏色。

使用方法為將粉狀的塗料抹在零件上。

Check!

其他
便利道具

· 橡皮擦
· 牙籤
· 桿麵棍

用麥克筆上墨線！

用麥克筆或塗料沿著零件的溝槽描線來表現出陰影的做法，在模型界的用語中稱為「上墨線」。
本篇將解說用模型專用麥克筆「鋼彈麥克筆　墨線筆」來上墨線的方法。

上墨線的效果

仔細觀察機甲少女的完成照片，可以發現零件的溝槽都有灰色或黑色的線，顯示模型都經過了上墨線的作業。

before

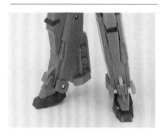

after

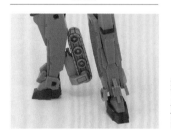

沿著零件溝槽用麥克筆畫線，這麼做可以增加零件的資訊量，給人更加逼真的印象。若能表現出陰影的顏色，便能強調零件的凹凸起伏，增加細節的立體感。

極細型墨線筆的用法

墨線筆有極細、墨筆、滲墨式、自動筆等各式各樣的種類。這邊會用「極細型」麥克筆當作範例，介紹上墨線的方法。

墨線筆／極細

筆尖非常細，可以深入零件的細小凹槽裡。墨水為油性，畫出界的部分可以用橡皮擦擦掉。

□……………… 筆尖

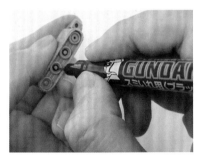

沿著溝槽描線

筆尖抵在零件溝槽裡，沿著溝槽描線。要訣是選用比零件成型色更暗一點的顏色（黑或灰色等），營造出陰影的效果。

One Point 建議

修正凸出去的線

不小心畫出界的部分可以用橡皮擦或牙籤擦掉，不過要注意若在已經塗裝好的零件上用麥克筆上墨線，就無法用橡皮擦擦掉了。

用橡皮擦修正

畫出去的部分用橡皮擦擦掉。使用極細型以外的墨線筆也同樣可以用橡皮擦修正。

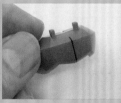

修正後的零件

這是用橡皮擦修正後的零件。注意別殘留橡皮擦的碎屑。

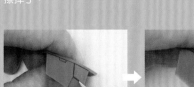

用牙籤磨削修正

若是橡皮擦可能會不小心全擦掉的線，就可以改用牙籤輕柔地把多餘的部分削掉來修正。

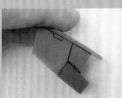

完成！

線條太粗或線條歪歪扭扭都會降低模型的精緻度，需修整得更加精細銳利。

滲墨式
墨線筆的用法

滲墨式墨線筆是種利用毛細現象上墨線的麥克筆，以下是這種墨線筆的使用方法。

滲墨式墨線筆

滲墨式墨線筆的墨水更為稀薄，可透過「毛細現象」將墨水滲進溝槽及零件細部。

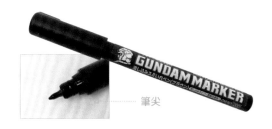

筆尖

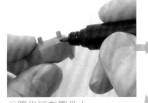

①筆尖抵在零件上
筆尖抵在溝槽的起點或交錯的地方數秒，就能一次把墨水滲進溝槽裡。

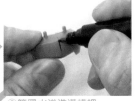

②等墨水滲進溝槽裡
滲入漂亮墨線的技巧在於，筆尖抵在零件溝槽上的次數越少越好。

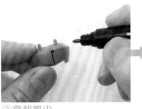

③拿起筆尖
若流進溝槽的墨水中斷了，可從溝槽的另一端再次抵著筆尖，等墨水把線條接起來。

④上墨線後的零件
筆尖抵住的部分會留下筆尖的圓形痕跡，可待墨水乾燥後用橡皮擦修正。

Check!

滲墨式墨線筆的事前準備

新買的墨線筆在使用前需要先讓筆尖吸入墨水。這邊解說使用墨線筆的事前準備。

新筆的筆尖
新買的墨線筆筆尖是純白色的，需要先讓筆尖吸入墨水才能使用。

壓住筆尖
在紙張上敲擊並按壓筆尖，讓筆尖吸入墨水。

在框架上試寫
在框架上試著寫寫看，確認筆尖狀態及墨水的色調。

用消漆筆修正

若有餘力也可購買專用修正筆「鋼彈麥克筆　消漆筆」來修正不小心畫出去的墨線，適合用在橡皮擦擦不到的深處或大面積上。

消漆筆

這是鋼彈麥克筆專用的修正筆，墨水呈透明無色。塗在麥克筆不小心畫出去的地方可以溶解多餘的墨水，再用面紙等擦掉。

基本用法

抵住筆尖
將消漆筆的筆尖抵在墨線筆不小心畫出去的部分，溶解多餘的墨水。

用面紙擦掉
溶解後的墨水用面紙擦掉。若還殘留墨水就再做一次。

筆尖清理方法
若筆尖吸入太多墨水，可在面紙上按壓多次以吸走墨水。

修正畫出界的墨線

若是消漆筆難以深入的零件深處，或畫出去的範圍太大，可以用以下方法一口氣修正完成。

修正零件深處的墨線

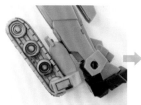 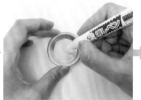 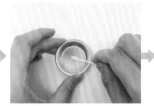 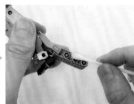

筆尖塗不到
消漆筆的筆尖塗不到零件的深處。

擠出消漆筆的消漆液
在調色皿等其他容器上敲擊並按壓數次筆尖，擠出裡面的消漆液。

用棉花棒吸
用棉花棒吸入消漆液。為方便伸進深處，尖端尤其要吸滿消漆液。

擦拭
用吸了消漆液的棉花棒擦取零件深處畫出去的墨線。

大面積的修正

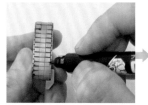 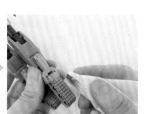

墨水不小心溢出了
若是溝槽複雜的零件，先將整個零件塗滿墨線可能會更有效率。

吸入消漆液
將消漆筆的筆尖抵在面紙上，讓面紙吸入消漆液。

輕撫表面將多餘墨水擦掉
面紙輕輕撫過零件表面，擦掉多餘的墨水或不小心畫出界的墨線。

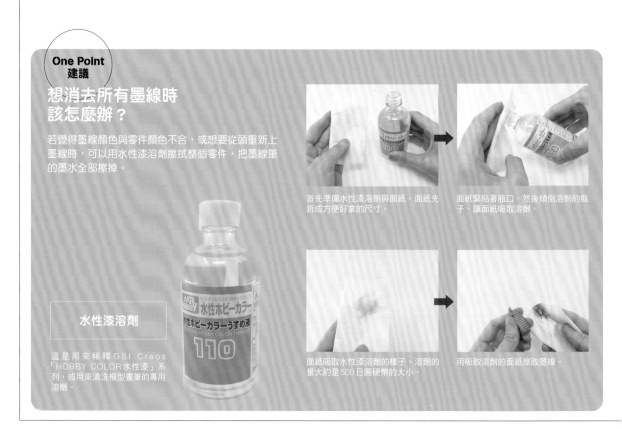

One Point 建議

想消去所有墨線時該怎麼辦？

若覺得墨線顏色與零件顏色不合，或想要從頭重新上墨線時，可以用水性漆溶劑擦拭整個零件，把墨線筆的墨水全部擦掉。

水性漆溶劑

這是用來稀釋GSI Creos「HOBBY COLOR水性漆」系列，或用來清洗模型畫筆的專用溶劑。

首先準備水性漆溶劑與面紙。面紙先折成方便好拿的尺寸。

面紙緊貼著瓶口，然後傾倒溶劑的瓶子，讓面紙吸取溶劑。

面紙吸取水性漆溶劑的樣子。溶劑的量大約是500日圓硬幣的大小。

用吸取溶劑的面紙擦取墨線。

使用模型麥克筆
進行部分塗裝

僅憑模型套組無法重現的細緻顏色就採部分塗裝，讓模型更接近完成後的照片。
本篇將解說以模型專用的酒精性麥克筆「鋼彈麥克筆」進行塗裝的要點。

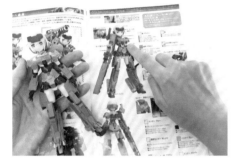

塗裝用鋼彈麥克筆

切成斜角的平頭筆尖，可以依據角度調整成寬面或細面來上色。

筆尖

比對組裝好的機甲少女與完成後的照片、插圖，有時候可以發現顏色沒有仔細分開的部位。若在意分色問題，可以用麥克筆進行部分塗裝，重現應有的顏色。

麥克筆塗裝的步驟與要訣

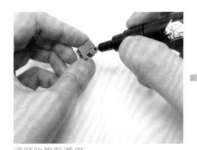

塗裝的事前準備

在蓋上筆蓋的狀態下搖晃麥克筆，將裡頭的墨水搖勻。使用前務必先試畫，塗裝時則盡量快速塗開。

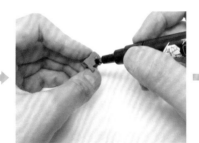

第1次要快速塗裝

墨水隨著時間經過乾掉，會有塗裝不均勻的現象。第1次塗裝時先別理會不均勻的問題，盡快進行塗裝。

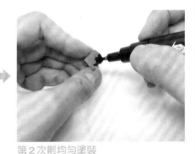

第2次則均勻塗裝

等待20分鐘左右讓墨水乾燥後，再進行第2次塗裝，就能塗掉不均勻的地方。如果有畫出界的情況就等乾燥後再修正（參照下一頁）。

Check!

鋼彈麥克筆的事前準備

新買的鋼彈麥克筆處於筆尖尚未吸入墨水的狀態，使用前需要先讓筆尖吸入墨水。

新筆的筆尖

新麥克筆的筆尖會是純白的，首先要讓筆尖吸入墨水後才能使用。

搖晃麥克筆

蓋上筆蓋的狀態下用力搖晃麥克筆，將麥克筆裡的墨水搖勻。

筆尖壓在紙上

麥克筆筆尖輕輕按壓在紙上，讓筆尖吸入墨水。

在框架上試畫

先在跟零件相同顏色的框架上試畫，確認墨水顏色或手感。

※搖晃鋼彈麥克筆時墨水可能會飛濺，請一定要蓋上筆蓋再搖晃。

修正畫出界的墨水

用鋼彈麥克筆進行塗裝時，不小心畫出去的部分可以用牙籤削掉或用消漆筆塗掉。修正時請等墨水完全乾燥後再進行修正。

用牙籤磨削修正

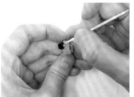

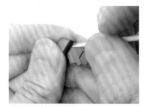

墨水畫出去
這是麥克筆的墨水畫出界的零件。等墨水完全乾燥後再進行修正。

用牙籤削掉多餘墨水
用牙籤將凸出去的墨水削掉。注意如果墨水沒乾會進一步把墨水塗開，所以一定要等到墨水完全乾掉再修正。

修正歪掉的邊緣
上色部分的邊緣若有歪斜或鋸齒，可以用牙籤削掉，將邊緣修直，這樣看起來會更精緻、美觀。

用消漆筆修正

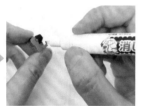

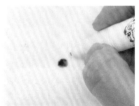

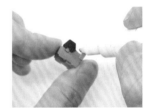

不小心凸出太多
用鋼彈麥克筆塗裝的部分不小心凸出去時，可以用消漆筆來修正。

用消漆筆溶解墨水
用消漆筆塗抹凸出去的部分，溶解多餘的墨水。

吸掉筆尖的墨水
若筆尖吸了太多墨水，可以在面紙上敲擊並按壓，用面紙將墨水吸走。

保持筆尖整潔
如果筆尖有髒汙，可能反而會把墨水塗開，因此最好隨時保持整潔。

細頭型
鋼彈麥克筆

面對平頭型的筆尖無法深入的零件深處或細節，建議使用細頭型的鋼彈麥克筆。細頭型的麥克筆以6色套組的形式販售。

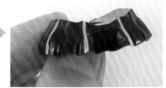

塗裝部位細節
機甲少女轟雷的裙襬部分在分色時需要做相當細緻的塗裝，這時就可以選用細頭型的麥克筆。

二度上色
在黑色零件上塗白色等亮色時，最好在完成第1次塗裝後先等墨水乾燥，接著再進行第2次塗裝，就能塗出均勻的顏色。

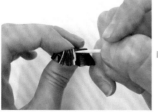

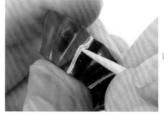

用牙籤削掉溢出部分
等墨水完全乾燥後，可以用牙籤修正不小心凸出去或鋸齒狀的邊緣。

改變零件角度
可以把零件倒過來，改變角度後磨削裙子上歪斜的線條。

部分塗裝後的零件
重現裙子的白色線條。不同部位可適當選用平頭或細頭麥克筆來進行塗裝。

使用舊化大師粉彩盒
為機甲少女化妝

在人偶的臉頰上塗抹「腮紅」可以表現出栩栩如生的氣色。
把像是眼影盒的粉狀塗料「舊化大師」擦在臉頰上，
就能讓機甲少女們的表情看起來更加溫和、生動。

舊化大師的用法

用內附的海綿棒將粉狀的塗料擦在臉上，即可表現出肌膚的血色。
這裡使用的是舊化大師的H套組。

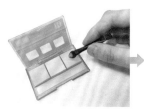

海綿棒沾取塗料
使用套組內附的海綿棒，沾取適量的「桃色」塗料。

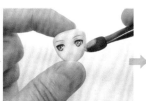

粉末拍在臉頰上
在轟雷臉頰最高的位置拍上粉末。要訣是輕輕拍打在臉上就好。

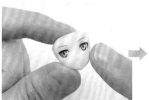

用手指抹開
用手指輕拍臉頰並抹開粉末，不僅能拍掉多餘的粉，還可以塑造出層次感，讓顏色看起來更自然。

裝上頭髮
裝上頭髮零件，確認臉上的腮紅是否會被擋住。

before

after

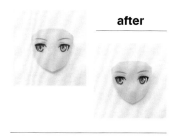

上腮紅前的臉部零件，與經過舊化大師「桃色」化妝後的臉部零件。加上粉色系顏色後臉頰看起來更為飽滿，也加強了臉部的立體感。氣色好了，表情也就更為可愛了。

Point!

腮紅顏色與效果

腮紅位置不同會改變表情給人的印象。請仔細觀察臉部的起伏，在臉頰最高的位置拍上腮紅。而如果稍微將腮紅位置往下移，則能表現出天真、孩子氣的感覺。

粉紅色系的顏色給人柔和、可愛的印象。

想塑造出充滿活力的感覺則可使用橘色系的顏色。

在機甲少女模型系列中也有一開始就畫上腮紅的臉部零件。

如果腮紅擦過頭了？

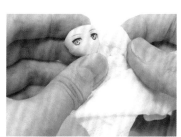

粉末狀的舊化大師最棒的一點就是可以輕鬆地進行修正。要是不小心擦上太多粉末，或覺得顏色不太對勁時，只要用濕紙巾就能輕鬆將粉末擦得一乾二淨。

使用鋼彈麥克筆噴筆系統進行噴塗

「鋼彈麥克筆噴筆系統」是種只要插上鋼彈麥克筆就能輕鬆進行噴漆塗裝的簡易型噴漆工具。
以下將介紹鋼麥噴筆的事前準備、調整方法與塗裝步驟。
各位不妨透過這套噴筆系統，體驗用噴筆進行塗裝的樂趣吧！

鋼彈麥克筆噴筆系統的事前準備

首先將鋼彈麥克筆噴筆系統中附贈的空壓罐與噴筆本體接在一起。
請仔細閱讀說明書後再操作。

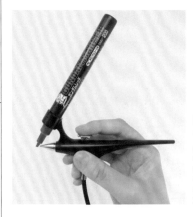

鋼彈麥克筆噴筆系統

插上鋼彈麥克筆便能進行噴塗。想換顏色只要換一支麥克筆就好，不像一般噴筆需要清理本體的漆杯等，操作簡單方便，非常適合新手。

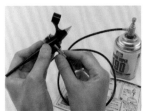

連接空壓罐與噴筆

仔細閱讀說明書，將噴筆本體與空壓罐連接在一起。為了避免空氣溢出，務必要將風管拴緊。

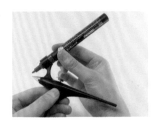

插上麥克筆

使用前先讓麥克筆的筆尖吸飽墨水，接著將麥克筆插進噴筆本體上方的固定環即可。

重點①
麥克筆筆尖插到適當位置

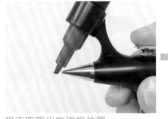

麥克筆筆尖的適當位置

鋼彈麥克筆的筆尖需調整到與噴筆的噴嘴相近的位置。

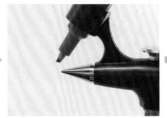

筆尖位置太淺

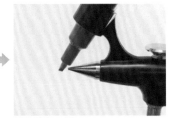

筆尖位置太深

筆尖位置如果比噴嘴還淺、還深都無法噴出好看的塗裝。請用眼睛仔細觀察並試噴看看，確定位置是否正確。

重點②
麥克筆的筆芯角度要保持平直

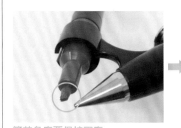

筆芯角度要保持平直

麥克筆的前端要與噴嘴保持同一方向。

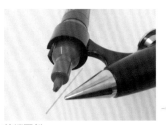

前端歪斜

如果前端角度變成橫向或斜向，氣流通過時的角度就會歪掉，使塗料無法筆直地往前噴出。

如果調整不當……

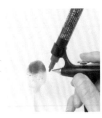

如果塗料噴不太出來或四處飛濺，就先調整筆尖位置及角度，再試著噴看看。想要穩定進行塗裝就需要花費時間，有耐心地多次調整。

保持適當距離

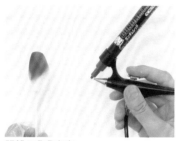

距離7公分左右
在距離對象物約7公分的位置噴塗。噴塗時盡量保持適當距離，讓墨水可以細緻、均勻地噴到零件上。

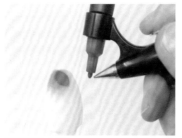

距離零件太近
如果塗裝時距離零件太近、太遠都無法噴得好看。太近的話會一口氣噴出太多塗料，使塗料流下來。

太遠會噴得稀散不均
如果距離太遠，霧狀塗料可能會在中途乾掉或混進空氣中的塵埃，使塗面變得稀散不均。

練習使用
鋼彈麥克筆噴筆系統

用鋼彈麥克筆噴筆系統塗裝前，最好先對其他物體試噴，掌握噴筆的操作方式及距離感。

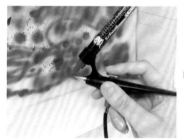

對著紙箱或紙張試噴
先對著空箱子或紙試噴看看，確認塗料是否噴得細緻、均勻。

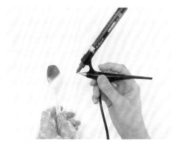

對著塑膠湯匙試噴
接著對塑膠湯匙試噴。塑膠湯匙的質感接近模型，面積也夠大，便於掌握噴塗時的手感。

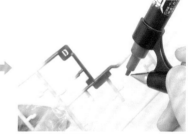

用框架確認色調
練習最後可對著與零件相同顏色的框架試噴，確認麥克筆的色調是否符合預期。

Check!

使用替換式筆芯

可以將麥克筆的筆芯替換成鋼麥噴筆專用的替換式筆芯（另售），不僅塗料更不會飛濺，噴起來也更舒適、美觀。

替換成另售的筆芯
準備好另售的鋼麥噴筆專用替換式筆芯。

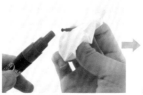

拔掉麥克筆的筆芯
用面紙包著麥克筆筆芯並緊緊捏住，然後用力拔出來。為免筆芯遺失，請妥善保管。

將替換式筆芯插進麥克筆中
將鋼麥噴筆專用替換式筆芯插進麥克筆中。

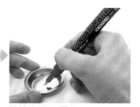

讓筆尖吸入墨水
在調色皿或紙張上敲擊並按壓筆芯數次，讓替換式筆芯吸入墨水。

塗裝的事前準備

熟悉鋼彈麥克筆噴筆系統的用法後，終於要進行正式的塗裝了。
在此之前為了避免塗料四處飛濺，最好先架設一個簡易的噴漆箱。
塗裝時也請打開窗戶，注意通風。

架設簡易噴漆箱

噴塗時塗料容易大範圍噴濺，因此最好用紙箱及報紙製作一個簡易的噴漆箱。

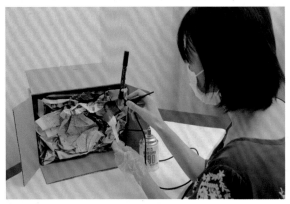

橫放一個寬約40公分的紙箱，並塞入揉成一團團的報紙，防止噴出來的霧狀塗料滯留在箱子裡。為避免桌面髒汙，噴漆箱下面要墊上一層報紙。

Check!

請配戴口罩與手套！

不要忘了配戴口罩，以免吸入霧狀的塗料！另外也最好戴手套、穿上圍裙，以免手或衣服沾染到塗料。

準備噴漆夾與底座

塗裝前先準備好噴漆夾與底座。如果用手直接摸零件，不只手會沾到塗料，零件也會留下指紋。

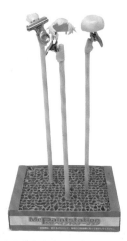

噴漆夾與底座
照片中的底座是市售的產品，不過其實將噴漆夾插在保麗龍上就可以當作底座了。噴漆夾也可以用竹筷或圓形鐵夾等身邊的材料自行製作。

噴漆夾的做法

準備竹筷、圓形鐵夾及膠帶。

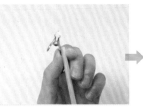

將圓形鐵夾其中一邊的柄固定在竹筷的前端。

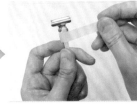

用膠帶把圓形鐵夾及竹筷纏起來。

牢牢固定住圓形鐵夾，以免鬆脫。

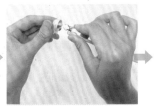

用噴漆夾夾住零件內側等不會影響塗裝的部位。

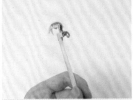

確認零件不會掉落後，就OK了。

※市售的塗裝用噴漆夾及固定底座可從模型店購買。

噴塗的步驟

反覆練習、做好事前準備後，終於要進入實踐階段了。
本篇將解說噴塗方法、步驟及噴得漂亮的訣竅，
使用鋼彈麥克筆噴筆系統來進行塗裝吧！

噴塗〈第1次〉

第1次噴塗時，以零件邊緣、內側等塗料很難附著的部位為主。如果想一口氣噴完反而會噴太多，使塗料流下來或噴出厚厚一層凹凸不平的高台。

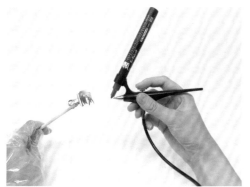

在距離7公分的位置噴塗
噴塗時鋼麥噴筆要與零件距離約7公分左右。

對著零件的尖端噴塗
瞄準塗料難以附著的零件尖端噴上顏色。

對零件內側噴塗
零件的另一面或內側也要先噴塗完成。

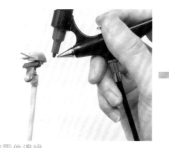

噴塗零件邊緣
沿著零件邊緣噴一圈。有些零件的側面在組裝後可能會露出來，別忘了先塗裝完成。

如同畫細線般噴塗
像是對著邊緣部分畫細線般噴上塗料，不要一口氣噴滿整個零件。稍微帶著一層淺淺的顏色就OK了。

完成第1次噴塗
第1次噴塗的對象主要是顏色難以附著的部位。就算不太均勻也沒關係，等乾燥約10分鐘後再進行第2次噴塗。 →接續P50

噴塗的要訣與注意點

噴塗最重要的關鍵是塗裝與乾燥要反覆多次，一層一層地疊上顏色。不要急著一次噴好，多花點時間仔細完成噴塗吧！

顏色不均勻也別太著急
就算不均勻也不能一口氣噴太多，一定要等乾燥後再塗裝，慢慢把顏色疊上去。

依照順序反覆塗裝多個零件
如果需要塗裝的零件有很多個，那就以噴一個零件後接著下一個的方式，依照順序對零件進行塗裝，這樣顏色看起來會更一致。

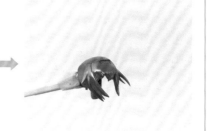

注意不要噴過頭
距離太近或想要一口氣噴好顏色，反而會讓塗料溢出來流下來，請務必小心不要噴過頭了。

噴塗〈第2次〉

第2次噴塗則先沿著第1次噴塗後的零件邊緣及內側繼續噴，讓第1次噴過的地方看起來更均勻、顏色更明顯。最後再對著整個零件輕輕噴上塗料。

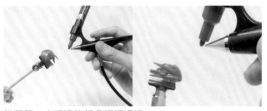
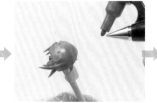
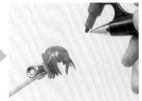

沿著第1次噴塗的部分繼續噴塗
對第1次噴塗過的零件尖端或內側等處繼續噴上塗料。第1次像畫細線般噴塗過的地方，在第2次噴塗中則稍微再噴寬一點。

轉動噴漆夾並噴塗
零件邊緣也跟第1次一樣繼續噴塗。噴塗時可以轉動噴漆夾，盡量保持容易噴塗的角度。

最後噴塗整個零件
第2次噴塗的最後則對著整個零件輕輕噴上一層塗料。當表面泛出光澤時，就可以放置並等待乾燥了。

Check!

如果想洗掉顏色？

若不小心噴到不同顏色的零件上，或因為噴過頭、感覺顏色不搭等想要去除整個零件的塗料時，可以使用鋼彈麥克筆的消漆筆或水性漆溶劑來洗掉顏色。

如果想洗掉部分顏色？

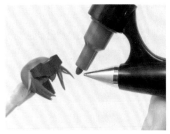
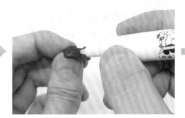

不小心噴到不同顏色的零件上
忘記取下不同顏色的零件就直接噴塗時，若急忙取下零件，反而會在噴塗好的零件上留下指紋。遇到這種情況，要先等塗料乾燥。

用鋼彈麥克筆的消漆簟來修正
塗料乾燥後，謹慎將零件取下，接著在上錯色的部分塗上消漆筆，並等待30秒讓塗料溶解。

用面紙擦掉
塗上消漆筆而溶解的塗料可以用面紙擦掉。如果沒辦法一次就擦拭乾淨，那就反覆多次直到塗料完全被擦掉。

如果想洗掉整個零件的顏色？

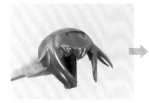
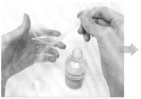
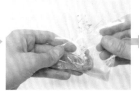

塗料滴下來了
噴過頭使塗料滴下來了。若因為摸到還沒乾的塗料而留下指紋，或不喜歡塗裝後的顏色，可以用以下方法進行修正。

把溶劑倒進夾鏈袋裡
把水性漆溶劑倒進小夾鏈袋裡。用滴管可避免流得到處都是。

把零件放進夾鏈袋
將零件放進有水性漆溶劑的夾鏈袋裡，然後輕輕搓揉袋子，讓塗料溶解。接著倒掉溶劑，倒入新的溶劑後再做一次。

用面紙擦拭
用面紙擦拭零件。顏色遲遲洗不掉，就不斷換新溶劑反覆清洗。髒掉的溶劑用面紙吸乾後丟棄。

完成塗裝並組裝

噴塗到一定程度後，確認顯色情況與均勻程度，有問題的話再進行修正。噴塗後放置1小時左右，讓塗料完全乾燥，最後再將零件組裝好，就完成了。

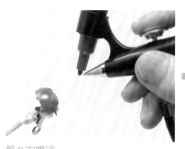

第3次噴塗

結束第2次噴塗後，若顏色不均再進行第3次噴塗，對著整個零件均勻上色。

確認是否有忘記上色的部位

結束噴塗前，先在明亮的地方仔細檢查零件，確認是否還有顏色不均或忘記上色的部位。

完全乾燥

結束塗裝後放置1小時左右，讓塗料完全乾燥。如果乾燥前手指不小心摸到零件，會在零件上留下指紋。

從噴漆夾上取下零件

塗裝完零件並乾燥1小時後，從噴漆夾上取下，檢查內側等處是否忘了上色。

組裝零件

把上色好的零件組起來，接著組裝每個部位，完成機甲少女的組裝。

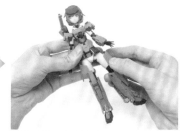

組裝時避免產生縫隙

組裝時要嵌緊零件以免產生縫隙，最後確認有沒有忘記組裝的零件後就完成了。

上墨線＆部分塗裝後的轟雷

用鋼彈麥克筆上墨線，並進行部分塗裝。一些小技巧就能提升完成度，讓零件看起來更寫實美觀。

用鋼彈麥克筆噴筆系統噴塗頭髮零件。改變頭髮的顏色，就能讓轟雷有著與金髮時截然不同的印象。

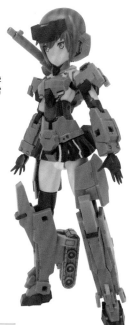

上墨線或部分塗裝能獲得顯著的效果，而且即使失敗也比較容易修正。初學者也不妨上個墨線試試？此外，想用鋼彈噴筆塗裝所有零件會滿辛苦的，所以不妨先從改變頭髮等一小部分的顏色開始挑戰。

用鋼彈麥克筆的墨線筆上完墨線後，整個模型給人的感覺更為逼真、更具質感。裙襬的線條等處則用鋼彈麥克筆進行了部分塗裝。

噴上消光保護漆

接著噴上噴罐型的保護漆吧！
消光保護漆能消除機甲的光澤，給人更加沉穩、寫實的感覺。
保護漆有「消光」、「半光澤」、「光澤」這3種類型。
本篇使用的是「水性消光保護漆」，解說塗裝的順序與重點。

什麼是消光保護漆？

消光保護漆用在模型製作的收尾中，只要噴在零件上就能控制零件的光澤，調整機組件的質感，另外還具有保護漆膜、貼紙的效果。

消光保護漆裡面含有一種稱為「flat base」的消光劑，可以在零件表面噴出一層細緻且凹凸不平的薄膜讓光線漫射，消除零件上的光澤。

before

after

沒有噴上消光保護漆的零件光滑油亮，能看見光澤與反射。相反地，噴上消光保護漆的零件沒有光澤與反射，質感更加沉穩、厚重。

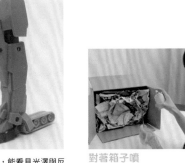

對著箱子噴

使用噴罐的同時，請使用P48介紹的噴漆箱。別忘了戴手套、口罩，並保持環境通風。

保護漆的種類

保護漆可以為模型提供一層保護層。硝基漆類型的 Mr. SUPER CLEAR 與水性 TOP COAT 各有光澤、半光澤與消光3種類型。除了噴罐之外，市面上也有瓶裝的保護漆。

光澤範本

消光　　　半光澤　　　光澤

各自噴上水性 TOP COAT「消光」、「半光澤」、「光澤」的情況。消光在「flat base」的影響下帶有稍微白了一點的感覺。

Mr. TOP COAT
水性透明保護漆

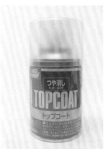

水性的透明保護漆，乾燥後可提升模型的耐水性。麥可筆等墨水不容易滲開，也能減少對基底的影響。有「消光」、「半光澤」與「光澤」3種效果。

Mr. SUPER CLEAR
超級透明保護漆

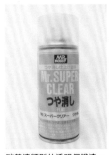

硝基漆類型的透明保護漆，最大的特徵是塗膜非常強。如果噴過頭可能會造成水性麥克筆的墨水滲開，必須多加小心。有「消光」、「半光澤」與「光澤」3種效果。

Mr. TOP COAT
高級水性透明保護漆

高級系列使用高品質原料，將噴過頭所導致的白化現象減少到極限。第一次使用保護漆的人建議使用這款。有「消光」、「半光澤」與「光澤」3種效果。

使用噴罐的重點

使用消光保護漆等噴罐時，與零件之間的距離以及手的動作是關鍵。噴塗時不要一口氣噴太多，在整個零件上輕輕噴上一層即可。

與零件的距離

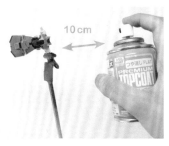

在距離零件約10公分處，對著整個零件輕輕噴上消光保護漆。

Point!

保持適當距離

如果跟零件的距離太近，零件會附著大量霧狀的漆而發白，或是造成墨線等麥克筆的墨水滲開。相反地，若距離太遠就容易沾染塵埃，使塗裝面變得粗糙不平。請務必保持適當的噴塗距離。

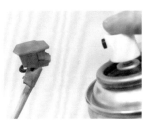

手的動作

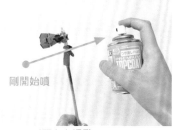

剛開始噴

噴塗時手要左右滑動
噴罐在剛開始與結束時的噴射量並不穩定，待細霧穩定後再噴到零件上就好。

開始噴霧
開始與結束時的噴霧不要噴到零件上。關鍵在於噴塗時手要橫向地快速滑動。

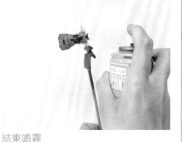

結束噴霧
噴塗時手要快速滑動，讓零件附著一層淺淺的噴霧即可。噴霧通過零件的速度大約為1秒。

手持棒的用法與製作方法

在組裝好的狀態下塗裝，手腳內側等難以噴塗的部位容易噴得不均勻，建議在塗裝前先拆分為手臂、腳、軀幹等幾個大塊，再夾到塗裝用噴漆夾上。

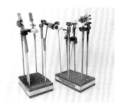

分解零件並夾到噴漆夾上
如照片般將手、腳、軀幹等零件拆成幾個大塊，然後夾到噴漆夾上。

削尖竹筷製作手持棒
如果想用竹筷做出能插進零件圓孔的手持棒，可以用小刀把尖端削成跟圓孔一樣的孔徑。

活用竹籤
想固定住頭部零件，竹籤是個好選擇。如果太細，可以纏上紙膠帶來調整粗度。

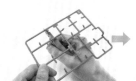

製作3毫米的手持棒
機甲少女的軸柱皆為3毫米的通用規格。可以用框架製作手持棒。

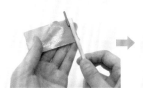

固定住剪掉的框架
在剪成3公分長度的框架纏上布膠帶等，固定住竹籤的尖端。

可以牢牢固定住零件
手持棒可以牢牢固定住零件，不用擔心零件在塗裝中脫落。

※剪裁框架時，若用新的模型剪鉗來剪會降低鋒利度，還請用舊的剪鉗或一般剪鉗來剪。

消光保護漆的噴塗方式

在實際開始噴到零件前，先在廢棄的框架上試噴看看。如果一口氣噴太多會讓保護漆流下來，所以需要注意噴的方式。

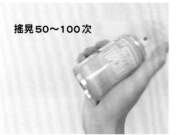

搖晃50～100次

準備①仔細搖晃
在蓋著蓋子的狀態下，上下仔細搖晃噴罐，將裡面的保護漆搖勻。如果不搖晃50～100次會沒辦法順利噴出來。

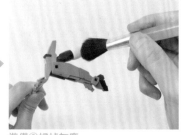

準備②掃掉灰塵
如果沒清理灰塵就直接噴上去，塗裝後就會看見黏在上面的灰塵。塗裝前請用較大的畫筆或毛刷掃掉零件上的灰塵。

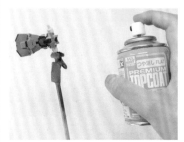

噴在表面
像掃過零件表面般快速噴上保護漆。噴1、2次後表面若呈現光澤感，就移動到其他的面。

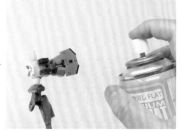

側面和內側都噴上保護漆
轉動零件的手持棒，在零件的側面、頂面、底面以及另一邊的側面都噴上1次消光保護漆。

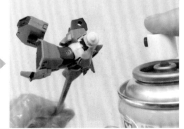

確認是否有忘記噴到的部位
當所有面都噴上消光保護漆後，就確認零件表面的狀態，並檢查有沒有哪個面忘記噴上。最後插到固定底座上等待乾燥。

關節（可動）部位的噴塗

膝蓋與手肘等可動零件要在伸直與彎曲的狀態下分2次噴塗，這樣才能均勻噴上消光保護漆，避免遺漏任何細節。

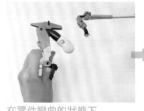

在零件彎曲的狀態下
將膝蓋與手肘等零件在彎曲的狀態下夾到手持棒上。

第1次：彎曲狀態下
首先在零件彎曲的狀態下均勻噴到整個零件上。

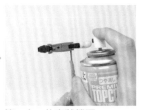

第2次：伸直狀態下
乾燥20～30分鐘後，接著在關節伸直的狀態下進行噴塗。

Check!

保護劑的注意點

噴塗請在晴朗的日子裡進行，否則若是在雨天等濕度高的環境下進行噴塗，保護漆中的溶劑會因為揮發不良而暈成白色。這個現象在模型界稱為「白化」或「白霧」。

小心不要噴太多
這是噴太多的情況。消光成分裡的「flat base」積在零件的邊緣，形成一圈顯眼的白霧。

墨線滲開
噴太多也會使保護漆裡的溶劑溶解墨線筆的墨水，使墨線滲開。

完成機甲少女
轟雷 小改造 Ver.！

用鋼彈麥克筆的墨線筆上墨線，顏色則選用棕色。另外還噴上高級消光保護漆，塑造出沉穩厚重的質感。

上墨線、噴消光漆、用鋼麥噴筆進行部分塗裝等，只要多花點工夫便能瞬間改變機甲少女原本的形象，做出不同以往的特色。每項作業都不會很困難，各位不妨選擇自己喜歡的做法並加到模型上即可。

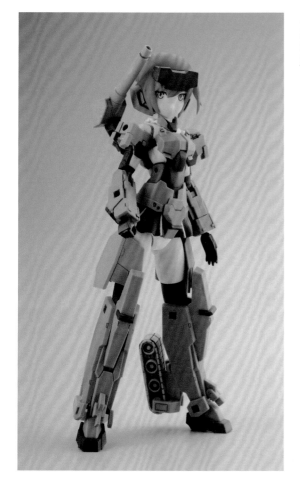

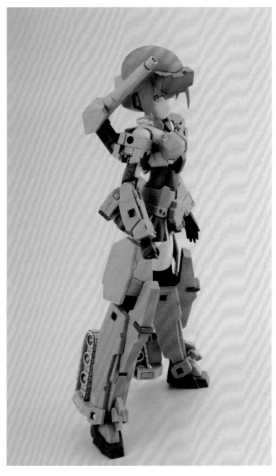

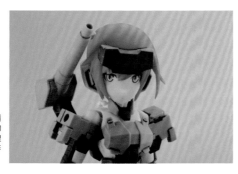

轟雷的髮色用鋼麥噴筆噴成鋼彈麥克筆的紅色。裙子上的白線則是用細頭型鋼彈麥克筆所畫。

column

製作充電君吧！

機甲少女系列
充電君GOURAI Ver.

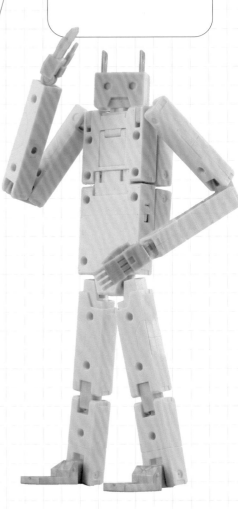

組裝充電君

參考前面解說的轟雷組裝步驟，將充電君的零件剪下並組裝。零件數量不多，只要2～3小時就能組裝完成。

充電君的變形

組裝後的充電君還可以變形成機器人、椅子、床等型態。變形時可參考說明書，調整手與腳的角度。

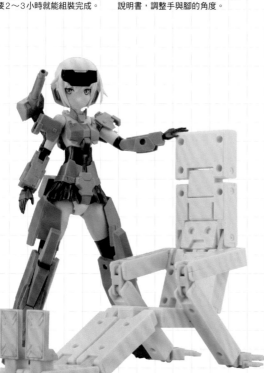

充電君的手跟腳可以做出比較複雜的彎曲，因此能擺出各種詼諧有趣的姿勢。不妨參照動畫中的形象，擺出獨特好玩的姿勢吧。

跟轟雷擺在一起展示。打開胸部護蓋並與充電用的纜線接在一起，就能重現動畫裡的充電狀態。

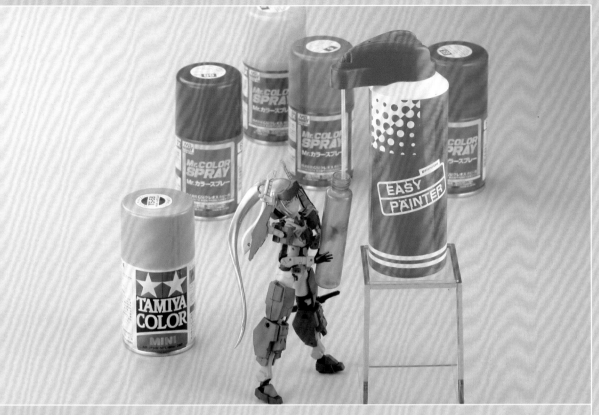

#03

為機甲少女
進行塗裝吧！

用自己喜歡的顏色為機甲少女進行塗裝！

本章將解說用噴罐或簡易噴漆套組進行塗裝的步驟與要點。機甲少女只要改變髮色或外裝零件的顏色，便能帶給人截然不同的印象。請各位用自己喜歡的顏色進行塗裝，做出世界唯一的機甲少女吧。

本章使用的工具

本篇介紹用於塑膠模型塗裝的各種工具。
用噴罐或簡易噴漆套組進行噴塗時，塗料可能會大範圍噴濺，需注意別弄髒房間或桌子。
另外，使用任何塗料時，都務必開窗以保持通風。

噴罐

罐裝的模型塗裝工具。噴罐裡含有塗料及空氣，按下噴嘴就能噴出霧狀的塗料。無論田宮TAMIYA還是GSI Creos，兩家廠商使用的都是硝基漆類的塗料。

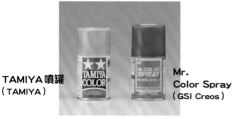

TAMIYA 噴罐
（TAMIYA）

Mr. Color Spray
（GSI Creos）

使用噴罐前要搖晃50次以上，將裡面的塗料及空氣搖勻。

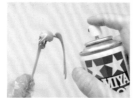

拿著零件的手最好戴上手套以免被噴到。也要注意通風。

簡易噴漆套組（GAIANOTES）

這是一種能將模型塗料噴成霧狀的塗裝工具。除了硝基漆外，也能用於水性塗料，適合不喜歡噴漆味的人使用。最方便的一點是能使用自己調合的顏色。

按下按鈕就能噴出塗料。塗料跟溶劑以1：1的比例先稀釋後再使用。

長時間使用會使空壓罐結冰，而且壓力也會降低，這時可以用手溫暖罐體，或先放置一段時間後再繼續使用。

琺瑯漆

琺瑯漆不會溶解硝基漆，若塗在硝基漆上，可用琺瑯漆的專用溶劑擦掉。可活用這個特性，用在部分塗裝或墨線上。

TAMIYA COLOR 琺瑯漆（TAMIYA）

稀釋琺瑯漆或清洗畫筆時，都需要使用專用的琺瑯漆溶劑。

墨線液
（TAMIYA）

噴漆箱

這是使用噴罐或噴筆等進行噴塗時的通風輔助道具，可以吸入噴成霧狀的塗料或溶劑並排到屋外。

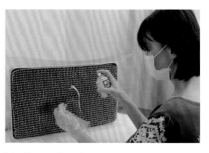

**Mr. Super Booth
噴塗用排氣扇**（GSI Creos）

噴塗時為了避免吸入霧狀的塗料，請一定要戴上口罩。最好也戴上塑膠手套以免手被漆噴到。

使用噴罐進行噴塗

第一次挑戰塗裝，就用簡便輕巧的噴罐來進行噴塗吧。
噴罐會以高壓噴出高濃度的塗料，在熟悉操作前或許有些難以控制。
本篇將解說噴塗時手的動作，以及噴塗的步驟。

噴罐塗裝的事前準備

用噴罐噴塗前要先做好事前準備。噴塗時建議使用噴漆箱，若沒有的話就到陽台或屋外進行噴塗吧。

搖晃噴罐
噴塗前要先用力搖晃噴罐50次左右，將裡面的塗料與空氣搖晃均勻。

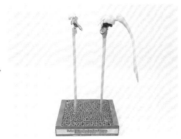

夾到塗裝用噴漆夾上
需要塗裝的零件夾到塗裝用的噴漆夾上。為避免手被噴到漆，也最好戴上手套。

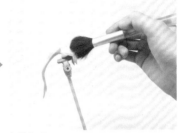

掃掉灰塵
附著在零件表面的灰塵可以用較大的畫筆或毛刷等仔細清理。

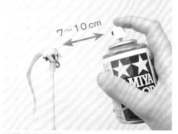

7～10 cm

與零件的距離
噴罐要在距離零件7～10公分的位置噴塗，距離太近會使塗料流下來。

手的動作（橫向）

開始與結束的噴霧不要噴到零件上
剛開始噴與結束時的噴霧由於霧量不穩定，因此不要噴到零件上。

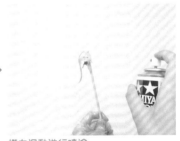

橫向滑動進行噴塗
噴罐橫向滑動，將漆噴到零件上。噴罐通過零件的速度大約為1秒左右。

手的動作（縱向）

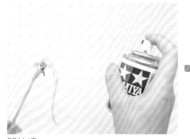

開始噴
若是縱長形的零件，手可以縱向滑動來進行噴塗。從零件以上的位置開始往下滑動。

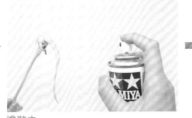

塗裝中
這是噴罐通過零件，正噴出塗料的狀態。噴罐通過零件的速度大約為1秒左右。

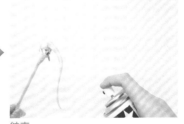

結束
仔細噴到零件的尖端。若塗裝後的表面因為塗料而濕潤，開始泛出些許光澤的話就可以停手了，最後讓零件乾燥。

用噴罐塗裝的步驟

用噴罐塗裝時，第1次先對零件深處等難以著色的部位進行噴塗。等零件完全乾燥後，第2次、第3次再對整個零件均勻地噴塗。

第1次

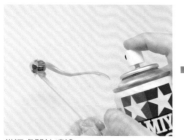 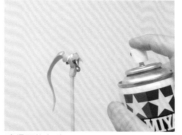 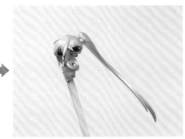

從深處開始噴塗
噴罐在距離零件7～10公分處噴塗。第1次先從著色較困難的溝槽或零件深處開始。

噴得不均勻也OK
第1次噴塗就算有些不均勻也沒問題。經過第2次、第3次噴塗與乾燥後，就能慢慢疊出均勻的顏色。

帶有一點顏色後就等待乾燥
先噴塗難以著色的部位，待零件表面開始泛出光澤後就停手，並乾燥20分鐘左右。

第2次

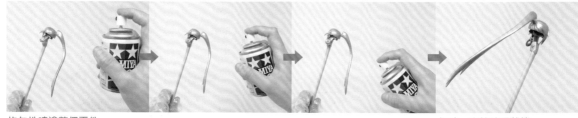

均勻地噴塗整個零件
在開始第2次噴塗前先仔細觀察零件，確認第1次噴塗後的狀態及不均勻的位置，接著從零件前後左右4個方向，各對著整個零件再噴塗1次，消除之前噴塗不均的地方。由於這次噴塗的零件是縱長形的，手要上下滑動來噴塗。

每噴一次就確認狀態
在熟悉噴塗的技巧前往往會不小心噴太多，因此最好每次按下噴嘴、每噴一次漆就確認零件的狀態。

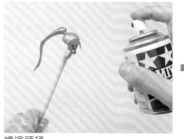 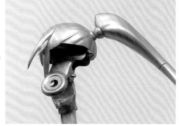 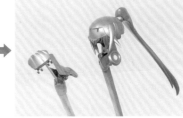

噴塗頭頂
頭頂也是塗料不容易附著的部分。噴塗時噴漆夾朝自己的方向傾倒會比較好噴，不過這樣噴罐跟零件容易靠太近，所以要保持8公分左右的距離。

別忘了頭髮內側
頭部零件裡，凸出去的頭髮內側也是容易忘記的部位。如果難以噴塗的零件是可拆卸的，就先拆解後再進行噴塗吧。

確認色調及是否噴塗不均
完成第2次噴塗後讓零件乾燥20分鐘，然後仔細確認是否有噴塗不均的地方。如果有噴不夠或不均的情況，就再進行第3次噴塗。

注意！

注意常常忘記噴到的可動部位

有時候本以為自己已經噴好了，結果轉動可動部位的接合處（如：接頭零件）才發現有些地方根本沒噴塗到。這時就把零件拆解，重新進行噴塗吧。

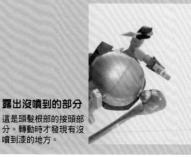

露出沒噴到的部分
這是頭髮根部的接頭部分。轉動時才發現有沒噴到漆的地方。

拆解後噴塗
將沒噴到的接頭部分拆下來，追加進行噴塗。噴罐的優點是事前準備很簡單，方便進行追加的步驟。

在框架狀態下噴塗

如果覺得用噴漆夾一個一個夾住零件非常麻煩，始終提不起興致來塗裝，那麼推薦採用零件還在框架上就直接噴塗的方法。雖然不是常規做法，但能有效縮短塗裝時間。

夾到鐵夾上預做準備

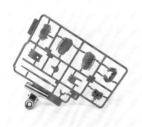

將框架夾到鐵夾上
用比較大的圓形鐵夾夾在框架標籤上當作握把。這麼做不僅拿起來很穩，乾燥時也能直接立著，塗裝框架時非常方便。

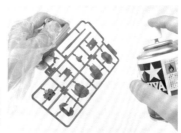

與框架的距離
噴罐與框架、零件的距離保持約7～10公分。建議不要從正面，先從側面等塗料較難噴上去的部位開始噴塗。

第1次

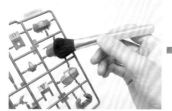

➡

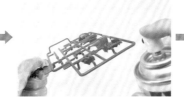

➡

掃掉灰塵
塗裝框架會一口氣將許多零件上色，因此塗裝前一定要把零件表面的灰塵清乾淨。

噴塗零件的側面或內側
第1次噴塗中先平持框架，然後從零件的側面或內側等不易噴塗的部位開始噴。

乾燥20分鐘
第1次噴塗先噴不好上色的部位。完成後就算留有不均勻的地方也別在意，先讓零件乾燥20分鐘左右。

第2次

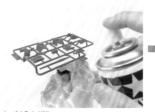

➡

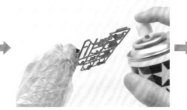

➡

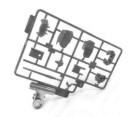

再次噴塗側面
接著是第2次噴塗。噴塗位置跟第1次相同從側面開始，並消除噴塗不均的地方。

改變框架角度
為了讓零件能均勻噴到漆，要訣在於視情況隨時改變框架的方向或角度來噴。

禁止噴塗過頭！
若因為在意不均而噴過頭，反而會造成塗料四處滴流。在感覺噴得還不是很夠的程度下就可以停手，接著讓零件乾燥20分鐘左右。

第3次

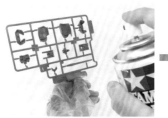

➡

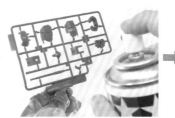

➡

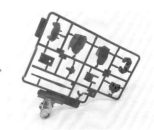

噴塗零件內側
為了慎重起見，零件內側也要噴塗，以免組裝後露出沒有噴到的地方。

整個表面輕輕噴上塗料
對著整個框架的表面輕輕噴上塗料，並確認是否有忘記噴到的地方，最後再讓零件乾燥1個小時以上。

塗裝完成
這是完成塗裝後的狀態。下一頁會詳細解說剪下零件後的湯口該如何塗裝。

湯口部分的筆塗

對框架噴塗後，在剪下零件時或許會看見湯口部分露出原來的成型色，這時可以噴出噴罐內的塗料，並用筆將湯口塗掉。

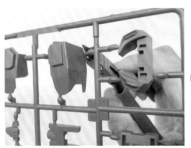

組裝噴塗後的零件
噴塗後的框架放置1小時完全乾燥後，就用剪鉗剪下零件並組裝。

湯口部分露出原色
若在框架狀態下噴塗，從框架上剪下零件後就會看到湯口部分露出原本的顏色。

用噴罐內的塗料進行筆塗的方法

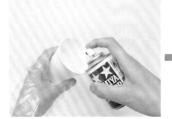

噴出噴罐內的塗料
先準備1個紙杯與面紙。建議左手戴上塑膠手套，以免塗料噴到手上。

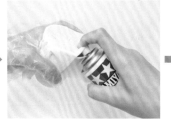

蓋上面紙
面紙蓋在紙杯上，然後噴嘴插進縫隙裡把塗料噴出來，就能避免塗料四處噴濺。

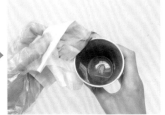

等待噴霧落下
剛噴出來的塗料會變成霧狀飛舞在空氣中，因此噴出塗料後等待30秒左右讓塗料落下，再慢慢掀開面紙。

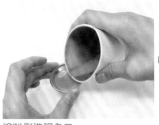

塗料倒進調色皿
紙杯中的塗料倒進調色皿裡。稍微折一下紙杯的杯口，可以避免塗料溢出。

調整塗料的濃度並進行塗裝
如果塗料太濃，可以點進幾滴硝基漆溶劑，調整成適合筆塗的濃度。

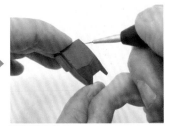

塗裝湯口部分
用畫筆精確地塗掉湯口露出來的部分。畫筆盡量選用細筆的類型。

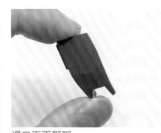

湯口不再顯眼
只要這麼做就能塗掉湯口的原色，幾乎看不到湯口了。若塗料在組裝時掉漆，也能用同樣方式進行修正。

Check!

稀釋塗料要用溶劑

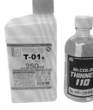 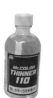

模型用噴罐裡的塗料為硝基漆。無論是要調整塗料濃度，還是清洗畫筆或塗裝工具，都要使用硝基漆專用的溶劑。

畫筆的保養

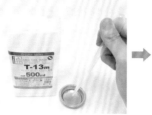

用工具清洗劑清洗

使用後的筆若放置不管，塗料會凝固而損傷畫筆。使用後一定要用專用溶劑或工具清洗劑洗乾淨。

清洗畫筆

先把工具清洗劑倒進調色皿裡再清洗畫筆。筆的根部也要洗乾淨以免殘留塗料。

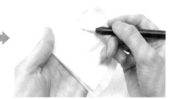

用面紙擦乾

畫筆用面紙擦拭並放置到完全乾燥。如果面紙上還會留下顏色，就再洗一次。

塗裝常見失敗與應對方式

如果零件塗裝後才發現有灰塵，可以用砂紙把有灰塵的地方磨掉再進行修正。要擦掉塗料，需要使用硝基漆的溶劑。

用砂紙磨掉灰塵

不小心沾到灰塵了

零件顯眼處沾到灰塵了。想讓塗面看起來潔淨美麗，灰塵是是最大的敵人。

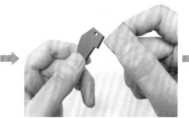

準備1000號砂紙

準備1000號砂紙來磨掉灰塵。砂紙的種類與事前準備會在下一章詳細解說。

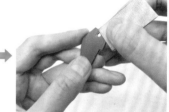

用砂紙磨掉灰塵

砂紙輕輕抵在零件表面，磨的時候不要用力。關鍵在於盡可能不要磨掉塗膜。

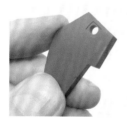

磨掉灰塵的零件

用手指觸摸，確認灰塵是否磨掉。不小心磨過的塗膜可用噴罐再次噴塗修正。

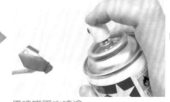

用噴罐再次噴塗

噴罐對準磨掉而露出原色的部分精準地噴上1次漆。

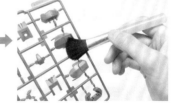

將灰塵清理乾淨

畢竟修正還是麻煩一些，需要多花時間與精力來處理，因此最好還是事前就仔細清理掉所有灰塵。

如果想去除所有塗料？

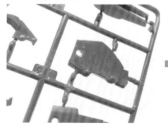

塗料滴下來了

噴罐靠太近或噴過頭導致塗料滴下來的時候，可以等塗料乾燥後再用砂紙磨掉。

準備硝基漆溶劑

如果想將失敗的塗料全部洗掉，就準備好硝基漆溶劑，溶解零件表面的塗料。

用筆洗掉

將零件浸在溶劑裡，然後用筆快速把塗料刷掉。最後用面紙把溶劑完全擦乾。

※ABS材質的零件要是浸到溶劑裡，可能會裂開或脆化。

用簡易噴漆套組來噴塗

「簡易噴漆套組」是種可以用類似噴罐的手感來噴塗模型漆的工具。
因為使用的是一般模型漆，所以能夠噴塗噴罐沒有的顏色或自行調合出來的顏色。
本篇將告訴各位如何準備與調整塗料濃度，並解說用簡易噴漆套組噴塗的步驟與保養方法。

什麼是簡易噴漆套組？

簡易噴漆套組
可以用類似噴罐的方式把常見的模型漆噴成霧狀。只要更換專用的塗料瓶就可以改變塗料顏色。相較於噴罐，簡易噴漆套組的噴霧粒子更細緻，噴起來更加美觀。

Check!

簡易噴漆套組的優點

簡易噴漆套組無論硝基漆還是水性塗料都可以噴，如果討厭模型用噴罐塗料的味道，可選用味道比較不刺激的水性塗料，再用簡易噴漆套組來噴。此外，模型用噴罐為硝基漆，不習慣使用有機溶劑的人，也可以藉此工具試著挑戰噴塗看看。

想用水性塗料噴塗時，可以採水性塗料1、水性塗料專用溶劑0.5～1的比例來調整塗料濃度。

簡易噴漆套組的用法

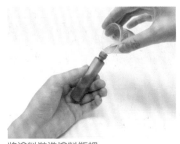

將塗料裝進塗料瓶裡
先將塗料稀釋到適合塗裝的濃度，然後倒進簡易噴漆套組專用的塗料瓶裡。

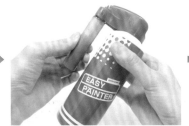

塗料瓶裝到噴嘴上
旋轉塗料瓶，將塗料瓶裝到噴漆套組的本體上。注意要是搖晃太大力或沒有旋緊，塗料可能會溢出來。

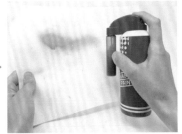

在紙上試噴
按壓簡易噴漆套組上方的按鈕在紙上試噴看看，確認塗料是否能正常噴出。

噴塗重點

距離7～10公分左右
與噴罐相同，簡易噴漆套組與零件之間也要距離7～10公分左右。

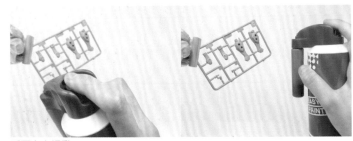

手要左右滑動
先在零件稍微旁邊一點的位置開始噴，然後手往另一邊滑動，把塗料噴到零件上。跟噴罐相同，開始與結束時的噴霧狀態並不穩定，因此不要立刻噴到零件上，而是左右滑動自己的手來噴塗。調整塗料濃度的步驟會在P66解說。

塗料的濃度調整與要訣

使用簡易噴漆套組或噴筆等工具進行塗裝前，需要將塗料稀釋到適當的濃度。以下解說稀釋塗料的方法。

模型漆要先稀釋再用
由於模型漆直接用會相當濃稠，而且顏料也沉在瓶子底部，因此要先搖晃後再稀釋使用。

專用溶劑
模型漆有各自專用的溶劑，如果用錯種類會導致漆料分離，無法順利塗裝。

稀釋塗料的理由

使用簡易噴漆套組或噴槍等塗裝工具時，如果不稀釋塗料就用，會使塗料塞在噴嘴或其他地方，沒辦法噴出塗料，因此要先用溶劑（或稱稀釋液）將塗料稀釋成適當的濃度。溶劑也請使用專用的種類，否則塗料會分離或發生其他問題。

塗料稀釋方法

打開塗料的蓋子
手抓緊瓶子，然後把蓋子轉開。為避免弄髒桌面，最好鋪上報紙等墊子。

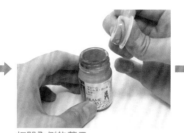

打開內側的蓋子
有些廠牌的塗料內側還有另一個蓋子。取下蓋子時盡量小心別弄髒手了。

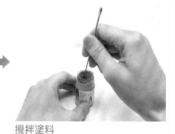

攪拌塗料
用攪拌塗料的專用調色棒攪拌塗料約50次左右。

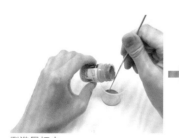

倒進量杯中
將塗料倒進量杯中。瓶口緊貼調色棒就不容易噴濺。

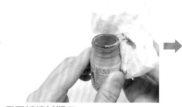

用面紙擦拭瓶口
用面紙擦掉瓶口塗料。如果不擦拭就直接蓋上，塗料會凝固，使蓋子難以轉開。

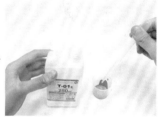

加進溶劑
加入專用溶劑。比例大致為塗料1：溶劑1～1.5。用滴管更便於調整劑量。

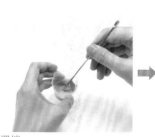

仔細攪拌
加入溶劑後用調色棒仔細攪拌，並確認顏色及稀釋後的狀態。

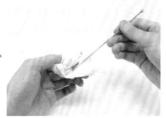

擦乾淨調色棒
用面紙將調色棒上的塗料擦乾淨。如果放著不管會使塗料凝固。

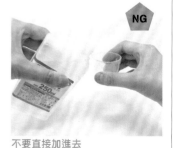

不要直接加進去
直接把溶劑倒進去可能會不小心倒太多。最好使用滴管一邊加一邊微調。

65

微調塗料濃度

用簡易噴漆套組噴塗前先試噴，若塗料太稀或太濃就先暫停噴塗，微調塗料的濃度。

如果塗料太稀？

濃度太稀
濃度太稀會讓塗料四處流或到處噴濺，這時要多加幾滴塗料來調整。

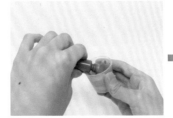

倒出塗料瓶的塗料
將塗料瓶裡面的塗料倒進量杯或調色皿等其他容器裡。

加進數滴塗料
用調色棒滴入幾滴塗料，讓塗料濃一點。

如果塗料太濃？

濃度太濃
濃度太濃會噴出粗糙的質感，而且噴嘴也容易堵塞，因此要加進溶劑來調整。

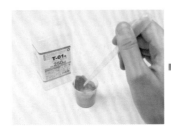

倒進量杯來調整
將塗料瓶裡面的塗料倒進量杯，然後加入溶劑來調整。

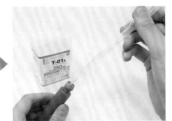

只需數滴就直接滴進塗料瓶裡
如果只需要稍微稀釋，就用滴管直接滴進幾滴溶劑就好。

噴塗步驟

簡易噴漆套組的噴塗步驟與要訣，跟P61解說的噴罐相同。留意距離跟手的動作，一層一層噴上去。

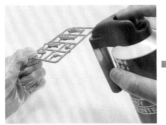

從側面開始噴
先將灰塵清乾淨再開始噴塗。平持框架，從塗料噴不太到的側面開始噴塗。

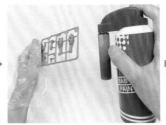

改變方向與角度
噴塗時要仔細調整框架的方向和角度，讓塗料更容易噴到零件上。

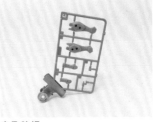

完全乾燥
在第1次塗裝中先對塗料較難附著的部位噴塗。就算殘留不均勻的地方也沒關係，讓框架乾燥約20分鐘。

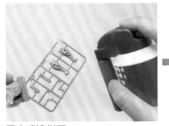

再次噴塗側面
跟第1次相同，主要噴塗零件的側面。之後再對著整個零件噴塗，消除顏色不均勻的部分。

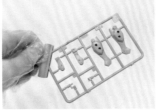

確認是否噴塗不均
簡易噴漆套組最大的特徵便是塗料的粒子比噴罐更細緻。確認色調等狀態沒問題後就完成塗裝了。

湯口用筆塗
在框架狀態下噴塗後，湯口部分可用畫筆塗掉。

清理簡易噴漆套組

使用後的簡易噴漆套組要用溶劑或工具清洗劑洗乾淨。如果沒有清理，管線或塗料瓶內的塗料會凝固，讓噴漆套組無法使用，所以每次噴塗完畢都要清理乾淨。

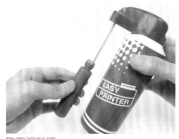

取下塗料瓶
從噴漆套組本體上將塗料瓶轉下來。

加進溶劑
將專用溶劑或工具清洗劑加進塗料瓶內。

清洗塗料瓶
面紙抵在瓶口以免溶劑亂噴，然後輕輕搖晃。

反覆洗淨
清洗後的溶劑倒進其他容器裡，接著反覆清洗2～3次，直到溶劑不再沾上塗料的顏色。

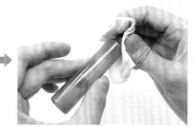

擦乾淨塗料瓶
附著在瓶口及側面的塗料都用面紙擦乾淨。

噴嘴也要清理
噴嘴在使用後會沾上塗料，因此接著還要清洗噴漆套組的本體。

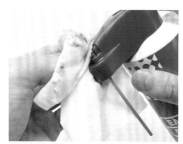

用面紙擦掉
面紙吸取溶劑，然後細心清理附著在噴嘴附近的塗料。

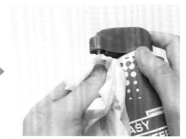

清理管線
噴漆套組的內部和管線，也要用吸收了溶劑的面紙擦乾淨。

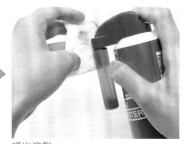

噴出溶劑
在塗料瓶裡倒進1/3滿的溶劑，然後朝著面紙噴，將管線內部清洗乾淨。

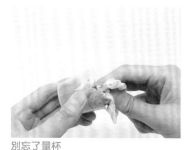

別忘了量杯
量杯等用來塗裝的道具也要洗乾淨。擦完的面紙要等溶劑揮發後再丟棄。

Check!

剩下的塗料
放進塗料瓶保管

簡易噴漆套組的塗料瓶有附蓋子，如果之後想用相同塗料繼續噴塗，可以直接裝在塗料瓶裡保管，相當方便。把蓋子蓋緊，放在適當的場所保管吧。

用琺瑯漆進行部分塗裝

本篇將介紹用琺瑯漆進行部分塗裝的方法。
琺瑯漆的流動性佳，就算塗在硝基漆上也不會溶解硝基漆，因此可以直接用琺瑯漆溶劑擦掉溢出來的琺瑯漆。
請活用琺瑯漆的特性來塗裝吧。

琺瑯漆的用法

琺瑯漆流動性好，塗在硝基漆上時也可以直接用琺瑯漆專用溶劑擦掉，而不會傷及下層的硝基漆。想稀釋琺瑯漆或清洗使用後的工具，需要使用專用的琺瑯漆溶劑。

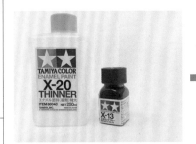

準備塗料與溶劑
本次準備了琺瑯漆「X-13金屬藍」與專用的琺瑯漆溶劑。

攪拌均勻後再使用
使用琺瑯漆之前，先用牙籤或調色棒仔細攪拌50～100次。

在調色皿上滴2～3滴
部分塗裝所需的漆量只要少量就OK了。將2～3滴附著在牙籤尖端的塗料滴在調色皿上。

準備琺瑯漆溶劑
把稀釋用的琺瑯漆溶劑滴在另一個調色皿上。若直接加到塗料裡，可能會稀釋過頭。

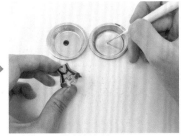

用畫筆吸取琺瑯漆溶劑
溶劑直接加進塗料裡可能會稀釋過頭，需先滴在其他調色皿上，再用筆吸取溶劑。

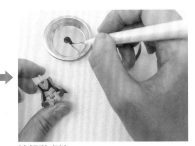

溶解琺瑯漆
用含有琺瑯漆溶劑的畫筆塗開並溶解琺瑯漆，調整到適合塗裝的濃度。

小心翼翼地塗裝
在調色皿的邊緣輕輕順好筆尖，然後細心塗裝，避免畫到外面。塗裝後乾燥20～30分鐘左右。

部分塗裝後的零件
用琺瑯漆畫出腹部零件沒有分色乾淨的部位。畫出界的地方可用琺瑯漆溶劑擦掉。

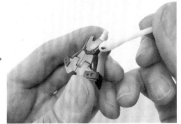

用琺瑯漆溶劑修正
用吸了琺瑯漆溶劑的棉花棒擦掉畫出界的部分。畫筆的保養在P70解說。

用琺瑯漆上墨線

在第2章中我們用麥克筆來上墨線，而這邊我們將用琺瑯漆來上墨線。
琺瑯漆的顏色種類琳瑯滿目，還能隨自己喜好來調合各種顏色，
因此可以配合零件的成型色畫出原創色彩的墨線。

上墨線的步驟

利用毛細現象來上墨線。建議先以專用溶劑稀釋到容易流動的濃度
後再使用。如果太濃在溝槽中就不易流動，需要多加注意。

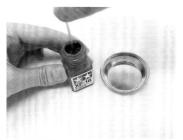

仔細攪拌塗料
用牙籤或調色棒仔細攪拌50〜100次。這裡
使用的是「XF-18中度藍」。

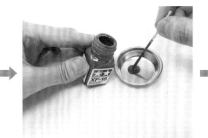

塗料滴進調色皿
將5〜10滴附著在牙籤尖端的塗料滴在調色皿
上。上墨線用的塗料要稀釋得淡一點。

用琺瑯漆溶劑稀釋
用滴管將琺瑯漆溶劑滴進琺瑯漆中稀釋。比例
大約是琺瑯漆1：溶劑3。

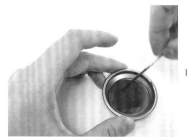

仔細攪拌溶解塗料
用牙籤或調色棒仔細攪拌，溶解琺瑯漆。

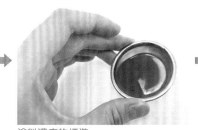

塗料濃度的標準
傾斜調色皿時，塗料若能順利流動、可以馬上
看到皿底就算是適當的濃度了。太濃的話塗料
不會流動。

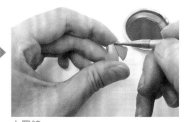

上墨線
畫筆沾取塗料後開始上墨線。筆尖抵在零件的
溝槽裡，塗料就會自然順著溝槽流出去。

**One Point
建議**

上墨線專用的琺瑯漆

這種稱為墨線液的琺瑯漆已經事先調整到適合上
墨線的濃度。瓶蓋內側附有畫筆，還能省去準備
及清洗畫筆的麻煩，可說相當
方便，很適合首次用琺瑯漆上
墨線的人。

已經將濃度調整到適合上墨線的專
用塗料。共有黑色、棕色、灰色等
6種顏色。

瓶蓋上的筆可以直接拿來上墨線，非常方便。有時候塗料會沉澱，因此在使用前
要搖晃瓶子50次左右，把塗料搖晃均勻。

擦掉畫出去的部分

上墨線時，筆尖抵住的地方或不小心畫出去的墨線，可以用琺瑯漆專用溶劑擦掉。

上墨線後的零件
讓琺瑯漆流進零件溝槽中，乾燥約20～30分鐘。乾燥後用琺瑯漆溶劑擦掉畫出界的墨線。

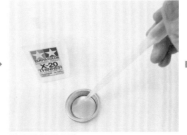

琺瑯漆滴進調色皿
將琺瑯漆滴到調色皿裡。就算滴入很多也很快就揮發，所以滴進1枚500日圓硬幣大小的琺瑯漆比較剛好。

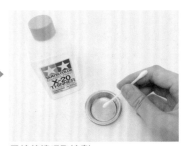

用棉花棒吸取溶劑
棉花棒前端浸到琺瑯漆溶劑裡吸取溶劑。只要棉花棒前端稍微有點濕就可以了。

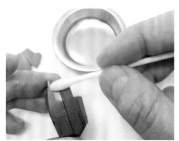

擦掉凸出去的部分
用吸了溶劑的棉花棒輕輕擦拭凸出去的琺瑯漆，把琺瑯漆擦掉。

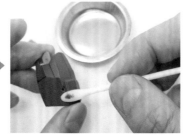

若棉花棒髒了就換一支
棉花棒前端若沾到擦掉的琺瑯漆，就再換一支新的棉花棒。

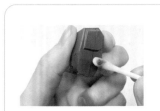

不要將琺瑯漆塗開
如果繼續使用髒掉的棉花棒，會把琺瑯漆塗到其他部位，造成零件表面的髒汙，所以還請頻繁更換棉花棒。

清洗畫筆

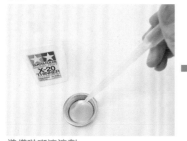

準備琺瑯漆溶劑
部分塗裝或上墨線後，使用的畫筆一定要清洗乾淨。首先在調色皿中倒入琺瑯漆溶劑。

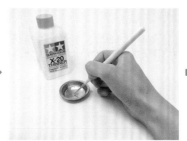

清洗畫筆
用琺瑯漆溶劑清洗畫筆。溶劑要更換2～3次，洗到畫筆不會再洗出塗料為止。

用面紙擦乾
用面紙把畫筆擦乾，然後將畫筆完全晾乾。如果面紙還會沾到顏色，那就再重新洗畫筆。

 注意 !

確認琺瑯漆溶劑會不會導致其他塗層掉漆

用吸了琺瑯漆溶劑的棉花棒擦拭塗裝後的框架，確認塗料會不會因此掉漆。

確認塗料會不會溶解
用吸了琺瑯漆溶劑的棉花棒擦拭塗裝後的框架，確認塗料會不會因此掉漆。

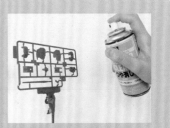

如果會掉漆該怎麼做？
如果會因為掉漆導致無法上墨線，建議可以在上墨線前先噴上保護漆。

完成機甲少女　迅雷！

由於機甲少女的肌膚成型色帶有透明感，質感相當漂亮，所以我沒有再對肌膚上色，活用肌膚原本的色調。沒有人規定所有零件都必須進行塗裝，剛開始學習塗裝的人可以先從頭髮或特定裝備開始上色，慢慢熟悉塗裝的技巧，在自己能力與條件允許的範圍內享受塗裝的樂趣。

參考迅雷 靛藍 Ver. 將成型色為粉紅色系的迅雷塗裝成接近動畫版的色調。除了參照動畫版的形象，也能塗成自己喜歡的顏色，色彩組合有無限的可能性。

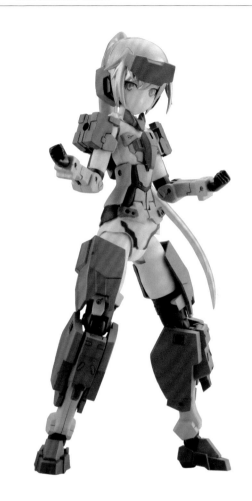

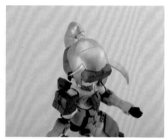

髮色我選用帶有金屬光澤的顏色，想塑造出晶亮又帥氣的感覺。

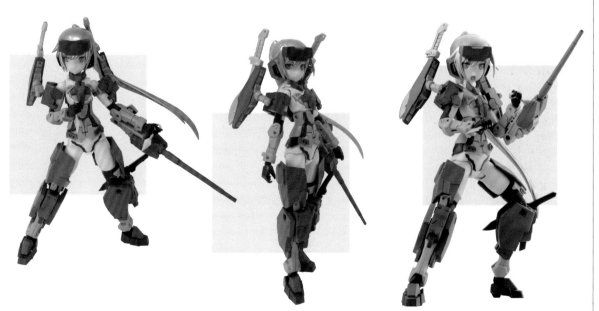

column

完成機甲少女後還有很多新奇樂趣喔！
將機甲少女放在專用的底座「Session
地台」上來展示吧！Session 地台讓機
甲少女們看起來像從動畫中跑出來一樣
生動，滿足大家重現動畫場景的慾望。

使用 Session 地台吧！

機甲少女系列　Session 地台

大越的小建議！

Session 地台包含固定機甲少女的
固定臂，以及可以擺設各類武裝
的武器架，使用接頭就可以裝飾
並保管機甲少女們的武器。不妨
跟充電君擺在一起，重現動畫裡
的名場面吧。

Session 地台的零件中有些湯口比較
粗，一旦白化會變得很明顯。建議剪
下來的時候採用二段剪的方式。

⬇

Session 地台的透明零件附有轟雷色
調的透明綠與純透明2種顏色。只要
對透明零件上色或在零件下方墊上色
紙，就能重現其他角色的色調。

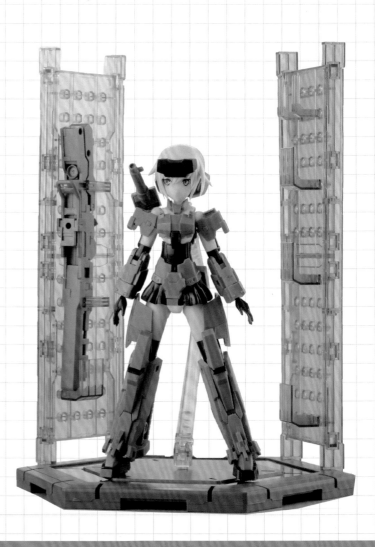

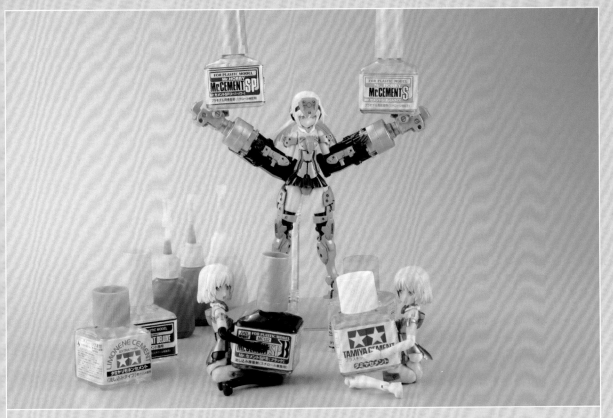

#04

消除機甲少女上的
接合線吧！

讓機甲少女更接近設定圖！

組裝零件時，有時候正中間顯眼的地方會有零件組合後產生的「接合線」。雖然就這樣完
成組裝也沒問題，但接合線是動畫設定圖或包裝封面的插圖上不會出現的線條。若很在
意接合線的存在，就用模型專用的接著劑消除接合線吧。

本章使用的工具

這邊介紹進行無縫處理所需的各種工具。
模型專用的接著劑或砂紙等等不需要一開始就全部準備好，
先選擇1種模型膠水，再備齊400號、600號、800號砂紙這3個號數的砂紙就可以了。

塑膠模型專用接著劑（PS系接著劑）

塑膠模型用的接著劑具有溶解塑膠的特性，利用這種特性就可以將模型黏在一起。接著劑內含有的溶劑成分會揮發，因此使用時務必要開窗通風。

各種類型的模型膠水

接著劑的瓶蓋上有筆刷，可以用筆刷將接著劑滲進接縫裡或塗到零件上。

**Mr. CEMENT SP
速乾模型膠水**
（GSI Creos）

讓膠水流進零件接縫裡黏合。跟過去的 Mr. CEMENT S 相比，溶解PS塑膠的能力更強、乾燥速度更快。

**Mr. CEMENT S
高流動性模型膠水**
（GSI Creos）

流縫用的接著劑。跟SP相比溶解速度較慢，如果想慢慢黏合零件可以選用這款。

**Mr. CEMENT DX
模型膠水**
（GSI Creos）

成分內添加了樹脂，因此比高流動性膠水還要濃稠。用來塗在零件接合線上進行黏合。

**Mr. CEMENT SPB
黑色速乾模型膠水**
（GSI Creos）

跟SP的性質相同，不過染成了黑色。用在黑色零件上，接合線就不會太顯眼。

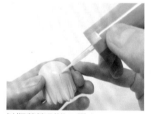

以瓶蓋筆刷滲入膠水

將瓶蓋的筆刷抵在零件的接合線上，讓膠水流進接縫裡。膠水會溶解零件的接合面，使零件黏合。

接著劑會溶解模型？

模型用接著劑具有溶解塑膠的性質，將框架泡進接著劑裡，框架會溶解成糊狀。

味道比較不刺鼻的接著劑

這是使用柑橘類果皮中含有的「檸烯」為原料的天然成分接著劑。不習慣溶劑刺鼻味道的人建議使用這種接著劑。

**TAMIYA LIMONENE CEMENT
柑橘氣味膠水（TAMIYA）**

瞬間膠、硬化促進劑

瞬間膠是以氰基丙烯酸酯為主成分的接著劑，碰到空氣中的水分會瞬間反應而硬化，進而黏合零件。如果趕時間還可以使用硬化促進噴霧。

TAMIYA 瞬間膠
（EASY SANDING）

雖然很多瞬間膠硬化後會變得比模型的塑膠還要硬，不過這款產品硬化後也很容易打磨，相當方便。

塗上瞬間膠或瞬間彩色補土後，噴上硬化促進噴霧。輕輕一噴就能得到相當充分的效果。

快速硬化噴霧（GAIANOTES）

噴霧型硬化促進劑，可用在一般瞬間膠，以及硬化時間較長的瞬間彩色補土等。

用來消除接縫的瞬間膠型補土。補土已有顏色，可以自行調合成接近零件的顏色。如果想加快硬化速度，可以噴上硬化促進噴霧。

瞬間彩色補土 皮膚色

染成接近肌膚的顏色，就算塗在接合線上也不明顯。

瞬間膠會與空氣中的水分反應而硬化，因此拆封後必須謹慎保管，避免接觸空氣。

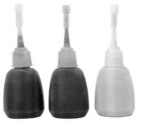

各種瞬間彩色補土

除了青色、洋紅色、黃色外，還有白色、黑色和底漆灰。

瞬間彩色補土可以混在一起來調色，重現接近零件的顏色。

砂紙

「砂紙」是種紙張型打磨工具，市面上有各式各樣的產品。研磨顆粒的粗糙程度（磨削力）會以數字來表示，稱為「號數」。數字越大，顆粒就越細。

模型專用砂紙 （TAMIYA）

號數從400號～2000號都有（本書使用400、600、800號）。本產品具有耐水性，也能沾水使用。

將砂紙裁成方便使用的大小（寬1.5～2公分左右）。

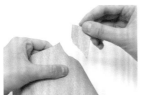

如果用手撕會撕得歪七扭八，用起來非常難磨，請一定要用剪刀或美工刀裁剪。

將砂紙對折或折成3折，有一定厚度會比較方便使用。

已裁切砂紙 （WAVE）

已經裁切成適當大小的砂紙，1組有50張。號數有400、600、800、1000、1200號。

海綿砂紙「神砂！」 多號數組合包 （GodHand）

將磨削力不易降低的布砂紙貼在海綿上，相當耐用的海綿砂紙。可以貼合在圓形或曲面的零件上。如果打磨後的粉末積在砂紙上，也可以直接用水沖掉。

柔軟的海綿砂紙在打磨曲面或圓形零件時相當方便。

絕對模型砂紙（Tyler） （Satellite Tools）

附有握把的砂紙，1組有3個。號數有240、320、400、600、800號。

附握把，在打磨平面時比較不會把角磨圓。

無縫處理的方法

組裝零件後，接合部分產生的縫隙稱為「接合線」。
將這條接合線黏緊，再用砂紙等工具打磨，消除縫隙的技術稱為「無縫處理」。
以下將解說模型用接著劑的使用方法及無縫處理的步驟。

什麼是接合線？

接合線是指用模具製造零件時無論如何都會產生的接合部分，也時常被稱為「接縫」。接合線是插圖或完成範本中都看不到的線條，因此若覺得接合線很礙眼，就對模型進行無縫處理吧。

無縫處理的效果
照片後方的是經過無縫處理的零件。零件正中間的縫隙不見了，形成平滑的曲線。

不做無縫處理也OK！

無縫處理並非一定要做的步驟，不過若希望提升作品的美觀程度，可以透過無縫處理來消除多餘的線條。如果只是想簡單做模型，或不在意接合線的話，不做無縫處理也沒問題。

使用塑膠模型專用的接著劑

這裡會用所謂「流縫型」的高流動性膠水來進行無縫處理。本書使用的是黏著力比以往的產品更強的「Mr. CEMENT SP」（參照 P74）。

確認接合線
比對說明書上的完成照片或封面插圖，確認接合線的位置。

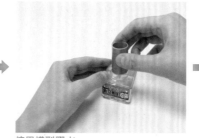

使用模型膠水
模型膠水可以溶解塑膠模型裡的「PS樹脂」，讓零件彼此溶解而黏合。

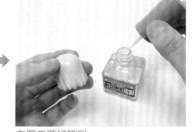

在瓶口順好筆刷
模型膠水的瓶蓋上附有筆刷。可以利用瓶口來調整筆刷所含有的膠水量。

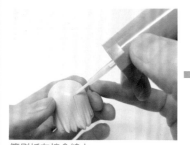

筆刷抵在接合線上
筆尖抵在組合後的零件縫隙上，膠水會因為毛細現象滲進縫隙裡。

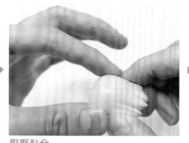

壓緊黏合
膠水滲進縫隙後，用手指捏住零件，用力壓緊使零件黏合。

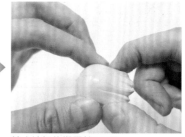

擠出溶解的塑膠就OK了
膠水與溶解後的塑膠沿著接合線被擠出後就OK了。接著放置2～3天讓零件完全乾燥。

擠出膠水&完全乾燥是關鍵！

 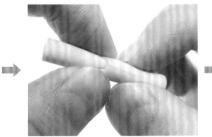 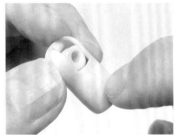

牢牢黏緊零件
膠水與溶解後的塑膠會填補零件的縫隙並黏緊零件，消除零件上的接合線。

如果膠水不夠？
如果覺得打磨擠出來的部分很麻煩而少塗了膠水，反而會繼續留下接合線而無法密合。

完全乾燥
零件需乾燥2～3天，讓膠水裡的溶劑揮發。乾燥後用手指按壓擠出來的部分，確認是否已經完全硬化了。

關節等部位的處理

為了避免關節等部位黏住，處理這些部位的零件接合線時，就必須先暫且把零件拆掉，在接合面上塗膠水後，再把零件組起來。

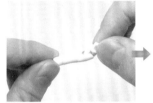 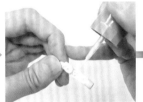 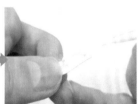

拆解零件
有些部位會在中間夾著關節等可動零件，這時候就需要把零件拆掉再進行黏合。

膠水只塗在零件的接合面上
只在零件的接合面上塗上膠水。為方便理解，這邊將塗膠水的地方漆成紅色的。

塗在接合面上
用像是把膠水「放」在接合面上的感覺來塗，避免膠水溢出去。

另一邊的零件也塗上膠水
另一邊要黏合的零件也塗上膠水。

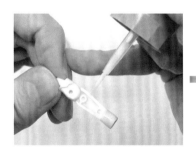 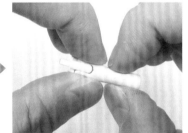

第2次塗上膠水
確認是否有忘記塗到的地方。此外由於膠水容易揮發，為了黏緊零件需要再塗1次膠水。

黏合
小心手指壓緊零件的位置，避免碰到塑膠溶解的地方，然後壓緊零件使之黏合。

需避免造成關節無法活動
讓膠水從關節部位流入，會使之滲到接合線以外的地方，造成關節被黏死而無法活動。

注意

模型用接著劑的特性與常見的失敗情況

塑膠模型用的接著劑是透過溶解模型裡的「PS樹脂」，來讓零件可以彼此黏合在一起。切勿塗太多膠水，而且手指也請盡量不要碰到擠出來的膠水，否則零件可能會沾上指紋，請大家在作業時多加小心。

溶解的塑膠
這是把框架泡在模型膠水裡5分鐘的狀態，可看到表面已經糊成一團了。模型膠水即是利用這個特性黏合零件。

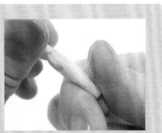

小心指紋！
如果手指碰到膠水，黏合時零件可能會沾上指紋，需多加留意。

用瞬間膠做無縫處理

瞬間膠最大的特色就是乾燥時間非常短。
如果製作模型的時間不多，或想縮短壓緊零件消除接合線的時間，
不妨使用瞬間膠來進行無縫處理。

瞬間膠的特性

瞬間膠會對空氣中的水分產生反應進而硬化。由於瞬間膠乾很快，想要快速完成作業的話很方便，然而瞬間膠硬化後頗為堅硬，需要耗費相當多的時間來打磨。此外瞬間膠不耐衝擊，很可能因為各種負荷而裂開。

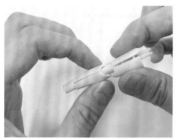

對夾在裡面的零件來說很方便
想黏合夾在內部的零件，使用瞬間膠可以非常快速地完成作業。

One Point 建議

瞬間膠不耐衝擊

瞬間膠不耐衝擊，一旦有負荷就可能裂開，所以會受到重量或壓力負荷的零件最好用PS系接著劑來黏合，或視零件用途選擇不同的接著劑。

使用瞬間膠

接下來解說用瞬間膠進行無縫處理的方法。本書使用相較於過往產品，在硬化後更容易打磨的「TAMIYA瞬間膠（EASY SANDING）」來黏合零件。

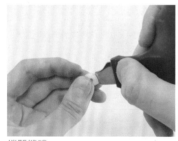

撐開縫隙
為了讓瞬間膠滲進零件的接合線中，首先要撐開縫隙。有零件拆解器會很方便。

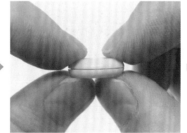

撐開1毫米寬的縫隙
關鍵在於撐開1毫米寬而且寬度均勻的縫隙。縫隙太開或太窄都滲不進瞬間膠。

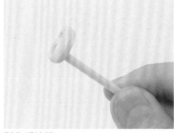

製作手持棒
為避免滲進瞬間膠時手指摸到瞬間膠，可用牙籤製作零件的手持棒。

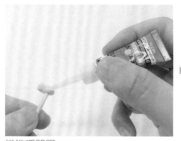

滲進瞬間膠
讓瞬間膠均勻流進零件的縫隙裡。如果量太多，在硬化後會非常難打磨，所以剛好能填補縫隙就好。

滲進瞬間膠的狀態
這是零件的縫隙滲進瞬間膠的狀態。仔細確認縫隙是否均勻滲進了瞬間膠。

壓緊零件
接著壓緊零件。縫隙裡的瞬間膠會擠出來填滿縫隙，這樣就OK了。最後放置15～30分鐘等瞬間膠硬化。

用硬化噴霧縮短時間
還可以使用噴霧型的硬化促進劑輕輕噴一下，縮短瞬間膠的硬化時間，相當方便。建議跟瞬間膠一起購買。

用瞬間彩色補土
進行無縫處理

以下介紹使用性質接近瞬間膠的「瞬間彩色補土」來進行無縫處理的步驟。補土有顏色，不僅接著面不明顯，對不進行塗裝的作品來說也很方便。

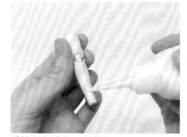

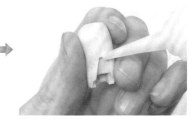

瞬間彩色補土　皮膚色
皮膚色很難靠調色調出來，而這種彩色補土已經幫使用者調好接近皮膚色的色調了。

接合線的比較
照片後方用的是瞬間膠，前方則是瞬間彩色補土。瞬間彩色補土的接合線比較不明顯。

塗到接合線裡
瞬間彩色補土的無縫處理與瞬間膠幾乎相同，唯一不同的是硬化需要花費更多時間，可以搭配硬化噴霧使用。

多餘的補土用補土刮刀

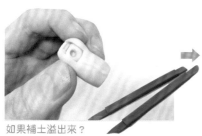

如果補土溢出來？
塗上瞬間彩色補土後，在硬化前以專用刮刀「補土刮刀」將多餘的補土刮掉。

刮刀抵在零件上
補土刮刀的曲刃緊貼在零件上，然後壓住刮刀，將多餘的補土刮掉。

刮掉多餘補土
刮掉多餘補土後，再噴上硬化噴霧加快補土硬化。這個步驟能讓之後的打磨作業更輕鬆。

調合彩色補土

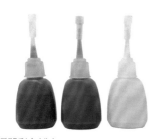

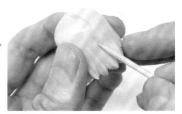

瞬間彩色補土
瞬間彩色補土可以自行調合成接近零件成型色的顏色。

攪拌補土
在光滑的紙面或塑膠板上擠出彩色補土，再用刮刀或牙籤等攪拌均勻。

塗到接合線上
接著塗到零件的接合線上。只要調合瞬間彩色補土，便能重現接近成型色的顏色。

對黏合後的零件進行表面處理

無論是塑膠模型專用的PS系接著劑還是瞬間膠，
在黏合零件後都會擠出接著劑，這時就要用砂紙打磨，把零件打磨到光滑平整。
用砂紙等工具磨削零件表面的作業稱為「表面處理」。

削掉溢出的接著劑

溢出的接著劑可先用替刃式筆刀削掉一部分，再依照400、600、800號的順序使用砂紙打磨。

確認硬度
用砂紙打磨前，先用手指按壓溢出的接著劑，確認硬度及溶劑是否完全揮發。

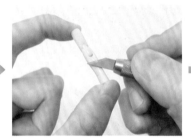

削掉溢出的接著劑
用砂紙打磨前，可先用筆刀削掉一部分已經硬化的接著劑。

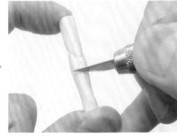

輕刮表面
立起並滑動筆刀的刀刃，以像是「刮」的方式把硬化的接著劑刮掉。

用400號砂紙打磨

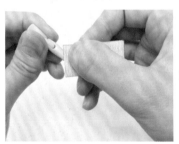

用砂紙打磨
如果磨過頭會改變零件的形狀，因此不要太用力，輕輕打磨即可。溢出來的部分先用400號砂紙打磨。

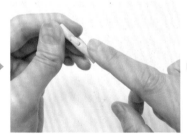

用手指觸摸確認
用手指觸摸400號砂紙打磨過的部分，確認是否殘留溢出去的接著劑。

400號砂紙打磨過的狀態
表面留有砂紙磨過的痕跡，接下來要用更細緻的600號與800號砂紙打磨到光滑平整。

用600號砂紙打磨

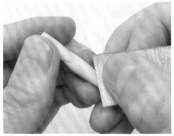

用砂紙打磨
接著用600號砂紙將400號打磨過的痕跡進一步打磨平整。

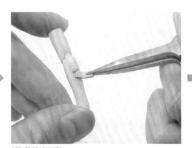

深處的打磨
零件的深處可以用鑷子夾著切成小片的砂紙來打磨。

600號砂紙打磨過的狀態
用600號砂紙打磨過的零件。相較於400號剛打磨完的狀態，打磨痕跡明顯減少了。

※照片中的零件刻意選用暗色系的成型色，這樣比較容易看出表面狀態。

用800號砂紙打磨完成

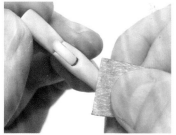

用砂紙打磨

接著用更細緻的800號砂紙將零件打磨到光滑。與其說是打磨，感覺會更像是擦拭零件的表面。

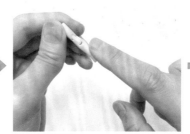

確認表面狀態

用手指觸摸，仔細檢查是否殘留溢出的接著劑，或之前砂紙磨過的地方是否留有痕跡。

800號砂紙打磨過的狀態

用800號砂紙打磨過的零件。400號砂紙磨過的痕跡已經完全消失了。若表面呈現這樣的狀態就算大功告成了。

如果接合線沒有順利消除掉？

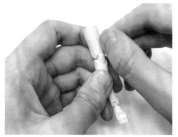

殘留接合線或高低差的零件

經過無縫處理及打磨後，若檢查零件接合線時發現還殘留沒處理好的接合線，或是溝槽還留有高低差時，可以重新填補上補土進行修正。用手指摸起來感覺會被勾到或高低差沒處理好的零件，都能用接下來的方法修正。

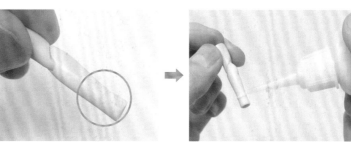

用瞬間彩色補土填補

殘留的接合線或高低差可塗上瞬間彩色補土，並確認接合線或高低差是否填滿了。

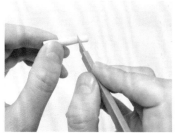

刮掉多餘補土

在彩色補土硬化前，用補土刮刀把多餘的補土刮掉，並噴上硬化噴霧縮短時間。

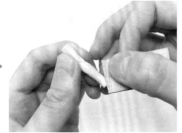

用砂紙打磨

用砂紙打磨溢出的補土。依照400號、600號、800號的順序，磨出光滑平整的表面。

填補高低差

這是修正後將高低差填起來的零件。還請各位細心處理縫隙或高低差，以精緻的外觀為目標努力吧。

注意

無縫處理的注意事項

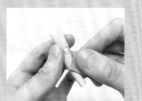

瞬間膠很硬

瞬間膠硬化後會比模型還要硬，打磨時務必小心不要打磨過頭，連塑膠都磨掉了。

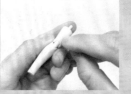

確認狀態很重要！

打磨時最重要的就是時時刻刻觀察表面狀態，掌握接合線及殘留痕跡的情況。

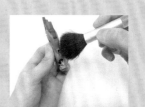

清理碎屑後再確認

打磨零件時產生的碎屑如果放置不理，可能會讓人看不太清楚零件的狀態，所以要頻繁清理掉。

視情況選用最恰當的砂紙！

銼刀、附握把的砂紙、海綿砂紙等等，市售打磨工具有各種款式。請互相比較，依零件形狀或是否順手來選擇適當的砂紙。

若為平面零件

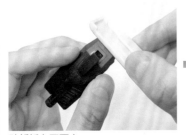

砂紙抵在平面上
將附握把的砂紙平貼在零件的平面上並打磨。

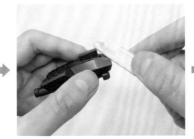

小心別將邊角磨鈍了
有高低起伏或邊角的零件在打磨時，必須注意不要將邊角給磨圓、磨鈍了。

如果砂紙跟平面沒有平行
如果砂紙斜著對平面打磨，零件的邊角就可能被磨掉，或不小心磨出刮痕。

若為曲面零件

海綿砂紙
想打磨有弧度的零件，應選用可以緊貼在曲面上的海綿砂紙最為合適。

剪裁後使用
海綿砂紙可以用剪刀裁剪，請依照零件大小剪成適當尺寸。

包住零件
用海綿砂紙包住零件並打磨。要注意如果砂紙平貼著打磨零件，可能會把曲面給磨平。

One Point 建議

配合零件形狀選用砂紙

若使用砂紙
用工具打磨平面時，若選擇的是砂紙，可能會因為砂紙太軟，不小心磨掉零件的邊角。

各式各樣的打磨工具
光是模型及玩具用的打磨工具就已經五花八門、種類繁多了。可以每種都試用看看，並選擇自己最順手的類型。

自製打磨工具
可以用雙面膠將砂紙貼在平坦且堅硬的底座上，或依照打磨位置的形狀來自製方便的打磨工具。

分模線處理

零件正中間凸出的線條是分開塑膠模型上下模具的分割線，被稱為「分模線」。
雖然直接組裝也沒問題，但動畫或設定圖上都不會出現分模線，
如果在意的話，就用砂紙磨掉吧！

分模線的處理方法

零件的分割線稱為「分模線」。可以使用砂紙及替刃式筆刀，將高低差削平並打磨光滑。

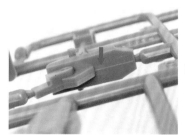

分模線
零件正中間的線條稱為「分模線」。當上下模具密合時就會在正中間產生這條線。

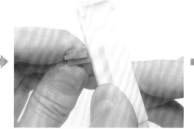

用砂紙打磨
分模線先用400號砂紙打磨，之後再繼續用600號、800號砂紙打磨平整。

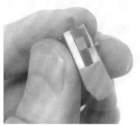

去除分模線
打磨後分模線完全消失了。多做這一步就能大幅提升完成度。

用替刃式筆刀切削

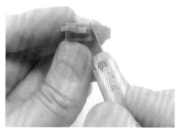

立起刀刃並滑動
替刃式筆刀的刀刃對著零件立起來，然後往旁邊滑動。

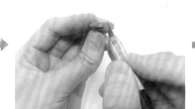

輕輕削掉零件表面
用像是「刮」的方式輕削零件表面，把分模線刮除。

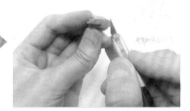

反覆數次去除分模線
接著反覆數次，將分模線刮掉。小心刀刃不要刮傷零件了。

零件深處的分模線處理

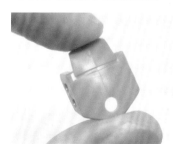

零件深處的分模線
零件的中心部分或凹槽中也會有分模線。

用海綿砂紙磨掉
零件中央的分模線用海綿砂紙刮掉。

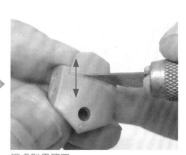

深處則用筆刀
凹槽等深處的分模線可用替刃式筆刀刮掉。

塗裝前的準備① 塗裝計畫

在準備使用噴筆進行塗裝前，先規劃好要用什麼顏色、按什麼順序噴塗等等，擬定塗裝計畫是很重要的工作。除了思考需要分色的零件要用什麼方法塗裝，若有必要也要做「後嵌加工」，以利後面塗裝可以順利進行。

擬定塗裝計畫

正式進入塗裝的步驟前，必須先考慮會用到什麼顏色、什麼部位需要仔細分色，並擬定完整計畫，想像該以什麼順序來對零件進行塗裝。若漫無目的、毫無規劃就開始塗裝，不僅效率很差，也常發生塗料不足等各種問題。還請各位塗裝前擬定清楚詳實的塗裝計畫。

仔細閱讀說明書並擬定計畫
參考說明書的上色指示或完成後的照片，確認需要使用的顏色或必須進一步分色的部位。

思考塗裝順序
某些部位會夾進塗裝顏色不同的其他零件，這時必須先思考要從哪個顏色開始塗裝。P103有詳細解說。

> ### One Point 建議
>
> **什麼是後嵌加工？**
>
> 若想要進行無縫處理的零件同時也需要仔細分色，那麼就要先剪掉或削掉零件的一部分，等塗裝完成後再嵌回去。這樣的加工方式稱為「後嵌加工」。

後嵌加工的範例

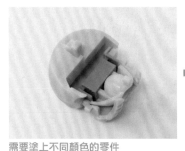

需要塗上不同顏色的零件
頭髮零件會夾進頸部的接頭零件。試著將其加工成可以拆解的零件吧。

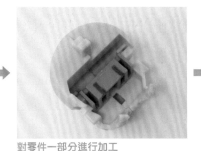

對零件一部分進行加工
剪掉一部分夾在頭髮零件裡的灰色零件，塗裝後再把頸部的接頭嵌回去。

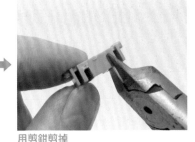

用剪鉗剪掉
用剪鉗剪掉灰色零件的一部分（※為便於理解已用麥克筆上色）。

檢查是否有問題
檢查零件是否可以再重新裝回去。如果會脫落，那麼塗裝後再用瞬間膠黏合。

依不同個案進行應對

想做後嵌加工，需要事前仔細觀察零件形狀，考量零件究竟適不適合剪裁。由於加工可能會加重手肘或膝蓋等可動部位的負擔，因此後嵌加工可能會讓模型無法保持強度。

腿部等部位的零件比較適合用紙膠帶做遮蓋分色。關於遮蓋的技巧在P103有詳細解說。

塗裝前的準備② 清洗零件

塗裝前要先用水清洗零件，把無縫處理、表面處理中產生的碎屑清理乾淨。
此外，觸摸零件時沾上的皮膚油脂、為方便從模具中取出模型所塗上的「離型劑」都算是髒汙。
將髒汙清乾淨，才能降低塗料剝落的風險。

清洗並乾燥零件

零件先經過水洗，並洗淨打磨的碎屑與手上的油脂，才能避免塗裝時發生問題。

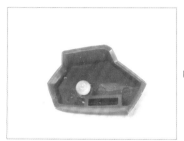

零件內側殘留打磨的碎屑……
如果沒把碎屑清乾淨就塗裝，塗裝面會變得粗糙不已，所以塗裝前需要先洗乾淨。

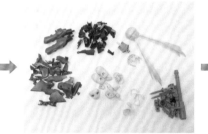

確認零件是否齊全
清洗零件前確認零件是否全部到齊了。依顏色順序來清洗有利於之後的作業。

滴入2～3滴中性清潔劑
容器裡裝水，滴入2～3滴中性清潔劑。清潔劑能洗掉零件表面的皮脂或離型劑。

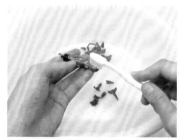

用牙刷刷洗零件
用牙刷輕輕刷洗零件表面。零件背面可能也有碎屑，別忘了一起刷乾淨。

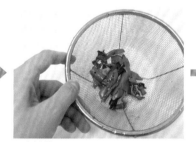

用水沖洗
用中性清潔劑洗乾淨後，接著用水清洗零件2～3次，避免清潔劑殘留。

把水甩出來
如果零件內有水會導致塗裝失敗。可以用力把零件內的水甩出來。

零件放置乾燥
清洗後的零件放在毛巾或廚房紙巾上，放在通風良好的地方乾燥2～3天。

夾在噴漆夾上做好準備

依顏色分類
零件依顏色分類，並夾在噴漆夾上做好塗裝準備。

NG

不要排得太密
底座要保留空間，否則排得太密零件會勾在一起或造成刮傷。

column

保管在盒子裡吧！

大越的小建議！

這裡將介紹機甲少女完成後的保管方法！努力組裝完成的機甲少女當然要細心保管，以免重要的模型作品毀損。另外還介紹一些保管道具，在攜帶模型前往展示會或模型比賽時相當方便。

生活百貨商店裡賣的塑膠分裝盒

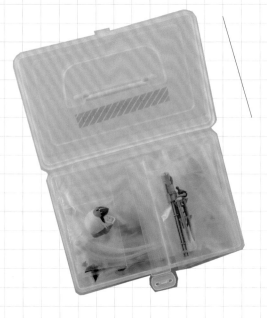

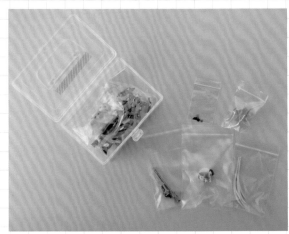

活用生活百貨商店裡賣的各種收納盒。零件可以裝進夾鏈袋裡，避免在盒子裡摩擦碰撞而磨掉塗料或撞出刮痕。在盒子底部鋪上氣泡紙等包裝材料，還能當作緩衝墊。

細小零件

手腕等細小零件很多時，最方便的就是能細微分裝的藥盒。再小的零件都很重要，還請妥善保管以免遺失。

在標籤上寫作品名

可以在標籤上填寫套組名稱或作品名稱，再貼到盒子上。另外由於展示會上會有很多類似的模型，所以一併寫上作者名字就不會弄錯了。

容易折斷的零件

太過細長以至於保管時感覺也很容易折斷的零件，建議先拆解後再保管。拆解時務必謹慎小心，多加注意零件的損壞或遺失。

避免遺失

拆解後的零件為免遺失，應放進有夾鏈的小袋子裡保管。配合零件大小準備各種尺寸的小夾鏈袋會很方便。

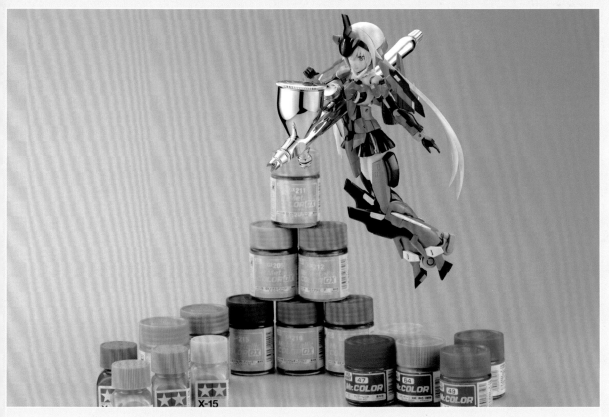

#05

用模型噴筆塗裝
機甲少女吧！

噴筆塗裝的基本知識

挑戰用噴筆進行更專業的塗裝！依照自己的喜好，試著做出全世界唯一的機甲少女吧。
本章將解說噴筆塗裝的基本步驟，以及用塗料調色、用紙膠帶做遮蓋分色的方法。

本章使用的工具

以下介紹噴筆塗裝需要使用的各類工具。
噴筆及空壓機能使用20、30年，幾乎能伴隨各位走過人生，
建議在購買前詢問模型店店員，依照自己的生活環境與塗裝頻率來選用最適當的產品。

噴筆塗裝用器材

噴筆是種透過壓縮後的空氣壓力，將塗料噴出去的噴塗專用工具。空壓機請先查閱相關機型的氣壓與振動等規格後再購買。此外若能一併購入調壓器等噴筆塗裝的輔助器具，噴塗起來會更穩定、舒適。

各種噴筆

PROCON BOY SAe
單動式噴筆（GSI Creos）

單動式噴筆只要按下按鈕，就能同時噴出空氣與塗料。

PROCON BOY WA白金0.3 Ver.2
雙動式噴筆（GSI Creos）

雙動式噴筆轉動上面的調節閥，就能直接控制氣壓。

雙動式噴筆按下按鈕後會先噴出空氣，接著按住按鈕往後拉就能繼續噴出塗料。

PROCON BOY WA
扳機雙動式噴筆（GSI Creos）

除了按鈕式的噴筆外還有扳機式的噴筆，長時間使用手指也比較不會累。

Mr. 線性電磁式空壓機L5　調壓器／白金套組（GSI Creos）的套組內容

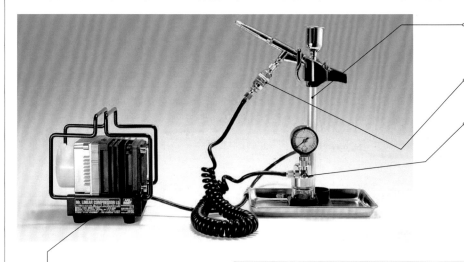

Mr. 噴筆架 & 托盤組II
噴筆專用的噴筆架，在暫停噴塗時可以放置噴筆。

濾水 & 除塵閥
將空氣裡的水分及灰塵濾掉。

Mr. 調壓器MkIV
（附壓力錶）
可以調節空壓機送到噴筆的氣壓，並同時具備去除空氣中水分的濾水功能，此外還能分接出2支噴筆，是相當方便的塗裝輔助器材。

Mr. 線性電磁式空壓機L5
將壓縮後的空氣送到噴筆裡的器材。

噴筆塗裝的環境

建議將整套噴筆器材設置在窗邊明亮、能將噴漆箱管子拉到屋外的場所。為了避免塗料飛濺或噴出來的霧弄髒桌面，可以先鋪上報紙等墊子。此外，建議準備好面紙及有蓋垃圾桶。

硝基漆（溶劑系壓克力樹脂塗料）乾燥時間短、在模型上的附著能力強、漆模強度高，因此是模型製作中最常使用的塗料。

Mr. COLOR
（GSI Creos）

顏色種類相當豐富，還有Mr.金屬漆系列、Mr.彩晶漆系列等各式各樣的特殊漆色可以選擇。稀釋與噴筆清洗要用Mr. COLOR專用的溶劑。

Mr. COLOR 硝基漆溶劑（GSI Creos）

機甲少女專用色（GAIANOTES）

此為機甲少女專用的顏色，極為接近機甲少女的肌膚成型色。本產品為硝基漆，稀釋時需要使用GAIA COLOR模型漆系列專用的溶劑（右方照片）。

工具清洗劑（GAIANOTES）

用來清洗噴筆、筆刷等用於塗裝的工具。洗掉塗料的能力比溶劑更強。

如果將瓶子裡倒出來的模型漆直接拿來用，漆會太濃導致噴筆堵塞。請加入專用的溶劑稀釋後再使用。

各種噴筆用模型漆

除了 Mr. COLOR、GAIA COLOR 之外，還有其他各種模型漆系列都能用來進行噴塗。

硝基漆
‧ Mr. COLOR
‧ GAIA COLOR
‧ TAMIYA COLOR

水性漆
‧ TAMIYA COLOR
‧ ACRYSION環保水性漆
‧ HOBBY COLOR水性漆
‧ CITADEL AIR
‧ vallejo 等等

塗裝輔助工具

這邊介紹便於調整塗料濃度或塗裝的幾種工具。

調色棒（TAMIYA）

塗料專用的攪拌棒，可以用小湯匙般的前端仔細攪拌到瓶底。1組2支。

萬年調色皿（萬年社）

調色或調整塗料濃度用的金屬製品。

Mr. 開蓋器（GSI Creos）

GSI Creos模型漆系列專用的開蓋器。眼鏡型的扳手可對應Mr. COLOR、HOBBY COLOR水性漆或舊型的平頂蓋。

把黃色的扳手嵌在模型漆的瓶蓋上然後轉開。可以用來打開因塗料凝固而黏死的瓶蓋。

遮蓋膠帶（TAMIYA）

這是一種貼在需要分色的部分上，用來保護零件的紙膠帶。撕下膠帶時不會留下殘膠，可用來做遮蓋分色或暫時固定零件。

遮蓋膠帶有6毫米、10毫米及18毫米等幾種寬度可供選擇，可依照想遮蓋的部位大小來選用適當的寬度。遮蓋膠帶還有專用收納盒。

將遮蓋膠帶裁成適當大小，貼在想分色的零件上。

噴筆塗裝的事前準備

進行噴塗前要先將零件夾在噴漆夾上，並將塗料稀釋成適合噴塗的濃度。
塗料的稀釋可說是成功的噴筆塗裝中至關重要的一個環節。

噴塗的事前準備

噴塗前先將零件夾到噴漆夾上，然後檢查噴筆器材是否能順利運轉，並確認噴筆本體是否已清洗乾淨。

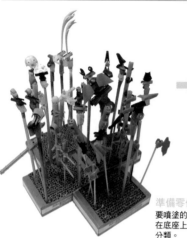

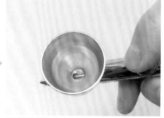

準備噴筆
檢查漆杯有沒有殘留上次噴塗後的漆，並確認噴筆的按鈕能不能順利運作。

準備零件
要噴塗的零件夾在噴漆夾上，然後插在底座上。盡量依照要噴塗的顏色來分類。

噴筆塗裝的重點

用噴筆進行塗裝時，一定要在通風環境下進行。為避免吸入噴出來的塗料，也請務必配戴口罩。由於濕度高的日子，尤其是雨天時塗料容易揮發不良，因此建議在濕度低的日子進行塗裝。另外，在半夜或昏暗的房間裡噴塗，會難以看清零件的顏色及塗裝狀態，建議盡量在明亮的白天進行作業，並使用能照亮手邊的照明工具。

準備塗料

Check!

重點①

攪拌均勻

主要的顏料成分會沉澱在瓶底，光是搖晃瓶子數次是無法搖勻塗料的，所以要先仔細攪拌後再使用。

塗料為分離狀態，沒有攪拌就直接使用上面清澄的液體，會塗不出本該有的顏色。

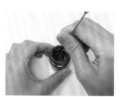

用調色棒攪拌50次左右，把沉澱的顏料與溶劑攪拌均勻。

如果塗料太黏、難以攪拌，可以稍微加進一些溶劑，讓塗料更好攪拌。

Check!

重點②

調整塗料濃度

噴塗前必須先用專用溶劑，將塗料調整到適合噴塗的濃度。

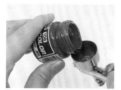

如果直接把塗料倒進漆杯裡，太濃的塗料會沉澱在漆杯中造成漆杯堵塞。

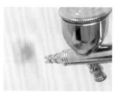

這是塗料太濃的狀態。塗料塞在噴筆內部無法順利噴出。

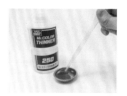

用噴筆塗裝前，要先以專用溶劑將塗料稀釋成適當濃度。

塗料的稀釋方法

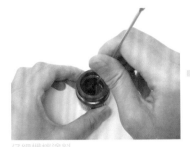

仔細攪拌塗料
塗料使用前，裡面的顏料成分會沉澱在底部，因此要用調色棒攪拌50次左右，將顏料與溶劑攪拌均勻。

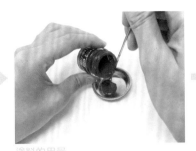

塗料的用量
塗料倒進調色皿。用量大約是1枚500日圓硬幣的大小。在稀釋3倍後倒入漆杯中，就會是最剛好的用量。

擦拭調色棒
調色棒在使用後要頻繁擦乾淨。如果殘留塗料，塗料就會凝固變得難以清潔。

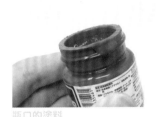

瓶口的塗料
瓶口的塗料也要擦乾淨，否則蓋上後塗料會凝固，導致蓋子難以打開。

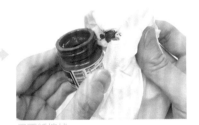

用面紙擦掉
用面紙擦掉瓶口的塗料。瓶子側面滴下來的塗料也要擦乾淨。

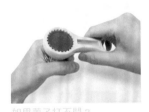

如果蓋子打不開？
如果塗料的蓋子打不開，可以用開蓋器轉開。

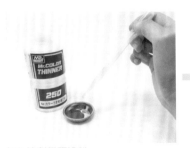

加入溶劑稀釋塗料
以塗料1：溶劑3的比例加入 Mr. COLOR 專用的溶劑。可用滴管慢慢滴入以控制溶劑的量。

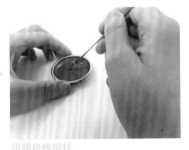

用調色棒攪拌
用調色棒仔細攪拌並確認狀態。塗料仍然太濃的話，就再用滴管多滴一些溶劑進去。

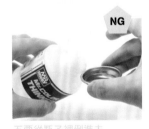

不要從瓶子裡倒進去
如果直接從瓶子裡倒進去可能會倒太多。請使用滴管或專用的計量瓶蓋。

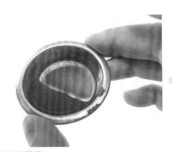

適當的濃度
傾斜調色皿時，若塗料能順利流動並露出調色皿底部，就是稀釋到適當濃度了。

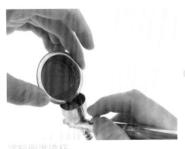

塗料倒進漆杯
稀釋後的塗料倒進噴筆的漆杯中。倒進去的量大約是漆杯的2/3左右。

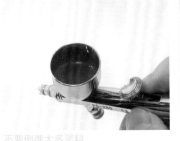

不要倒進太多塗料
如果漆杯幾乎倒滿塗料，蓋上漆杯蓋時塗料可能會溢出來。

用「漱洗」的方式攪拌塗料

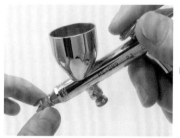 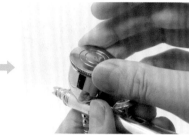

用空氣攪拌塗料
轉開噴筆的噴嘴蓋半圈～1圈，然後按下噴筆的按鈕並往後拉，空氣就會逆流到漆杯中。這項作業在模型界的術語中稱為「漱洗」。透過漱洗可以攪拌漆杯中的塗料。

蓋上漆杯蓋
輕輕壓下噴筆的漆杯蓋。如果壓太緊會無法鬆開，只要輕輕壓就可以了。

噴筆握持方法

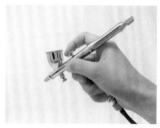

用整個手掌穩穩包住噴筆，然後食指放在上方的按鈕上。如果這樣不好操作，可以握住整支噴筆，用拇指來按噴筆的按鈕。

按下按鈕。雙動式噴筆在按下按鈕時只會噴出空氣，而單動式噴筆則會同時噴出空氣與塗料。

雙動式噴筆按下按鈕只會噴出空氣，必須在按住按鈕的同時往後拉才會同時噴出空氣與塗料。請各位先記住這個「按著按鈕往後拉」的操作吧。

One Point 建議

塗料倒進漆杯前

如果漆杯底部還殘留之前所用的塗料，顏色可能會混在一起。將塗料倒進漆杯前，最好先在漆杯內注入1/3滿的溶劑，用漱洗的方式清洗漆杯內部。

檢查漆杯內部，慎重起見先用溶劑進行漱洗。

將噴筆的噴嘴蓋鬆開半圈～1圈。

 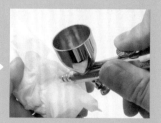

用滴管將溶劑滴進漆杯內。量大約是漆杯的1/3左右。

按著噴筆按鈕並往後拉進行漱洗。

噴嘴蓋轉回去，把溶劑噴到面紙上。

練習使用噴筆

將塗料噴到模型前，先練習使用噴筆吧！
可以試噴到紙上，熟悉按鈕操作方式、掌握與對象物的距離感，
同時學會確認塗料濃度與調節氣壓的方法，將噴筆調整到能夠舒適噴塗的狀態。

掌握操作方法與適當距離

先對著紙張練習噴塗。在熟悉操作方法的同時也練習噴筆的各種功能，如固定塗料的出漆量或氣壓的調節等。

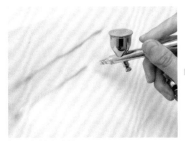

練習在紙上畫線
在距離紙張3～5公分處用噴筆噴塗。首先練習畫粗細相同的線條。

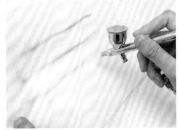

掌握拉動按鈕的感覺
確認拉動按鈕時塗料會在什麼時機噴出來，並熟悉按鈕的操作。

NG

噴塗中手不要停
若噴塗時手不小心停下來，塗料可能會噴太多而流下。最好養成停手時手指就放開按鈕的習慣。

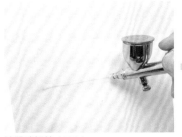

練習噴細線（細噴）
噴筆距離紙面2～3公分，然後稍微往後拉動按鈕，噴出少量的塗料來畫出細線。若噴筆突然接近紙面會噴出很粗的點，所以噴塗時要保持適當距離。一開始就先熟悉噴塗的距離感與操作方式吧。

練習噴粗線
往後拉動按鈕，噴出較粗的線。注意如果噴筆太近會導致塗料流淌，所以要與紙面保持5公分的距離。

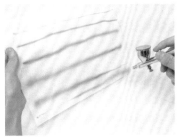

熟悉按鈕操作
還不習慣噴塗的人請務必多花一些時間試噴，練習如何控制噴筆。

花時間好好練習噴筆

初學者需要很多時間熟悉噴筆是理所當然的，不過習慣後就算不事前練習也能馬上進行噴塗。因此多留些時間好好練習，掌握訣竅絕對不吃虧。用紙張練習後可以開始對著框架噴，掌握噴到模型上的感覺。

用殘骸框架試噴，掌握噴到零件上的感覺

透過尾端旋鈕固定出漆量

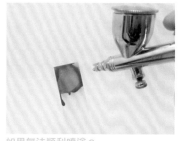

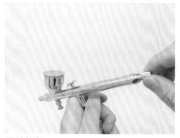

如果無法順利噴塗？
明明塗料濃度已經調好，卻會噴出過量的塗料時，就運用噴筆的各項功能來做調整。

尾端旋鈕
透過噴筆最後面的「尾端旋鈕」可以調整塗料的出漆量。只要旋緊尾端旋鈕2～3圈，按鈕就會被固定住，減少噴出的漆量。旋開尾端旋鈕就能鬆開噴筆內的噴針，噴出更多的塗料。

用噴筆上的調節閥調整氣壓

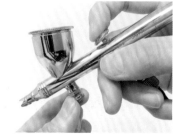

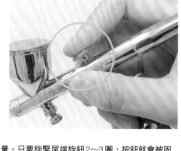

用空壓機調壓

部分空壓機也有調整氣壓的功能，只要按下按鈕就能改變空氣量。

噴筆調節閥
轉動噴筆前方的「氣壓調節旋鈕」就可以調節噴筆的噴氣量。

一邊噴出空氣一邊調整
想要調節氣壓時，先按著按鈕一邊噴出空氣，一邊轉動旋鈕來調整。

用調壓器調節氣壓

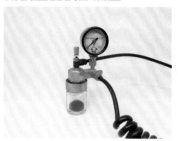

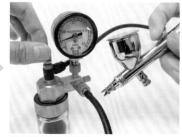

什麼是調壓器？
調壓器是種塗裝輔助器材，安裝在空壓機與噴筆之間，可用來調節氣壓。

壓力錶怎麼看？
這是調壓器上的壓力錶，刻度單位為 MPa（百萬帕），在記錄或確認氣壓時相當方便。

旋轉調節閥來降壓
一邊用噴筆噴出空氣，一邊旋轉調壓器上方的「壓力調整旋鈕」來調節氣壓。

氣壓的參考值

○一般噴塗的氣壓為
　0.10～0.12MPa

○細噴、
　噴細小零件、
　漸層噴塗時的氣壓為
　0.05～0.08MPa

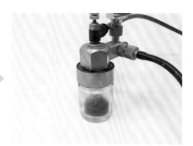

怎麼噴塗細小零件？
噴細小零件時若氣壓太強，塗料會流下來或四處噴濺，因此先減壓後再噴較為恰當。

調壓器的功能
調壓器除了氣壓調節外，還有將管線內的結露或空氣中的水分過濾掉的「濾水」功能，以及將管線接出去的「分接」功能。

微調塗料濃度

適合噴塗的塗料濃度大約是塗料1：溶劑2～3左右。若用日常中隨處可見的液體當作例子，大概像是醬油或牛奶那種「清爽無黏性」的感覺。

適當

塗料1：
溶劑3

太濃

塗料1：
溶劑1

太稀

塗料1：
溶劑5

將塑膠板裁成短片狀，再各自用0.10MPa的氣壓噴塗的結果。塗料太稀會流下來，太濃則會堵塞噴嘴、使噴出的塗料質地變粗糙。

塗料太濃時的調整方式

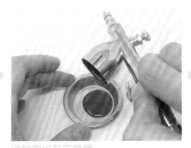

噴筆堵塞
若塗料濃度太濃，會堵塞在噴筆內部，沒辦法順利噴出塗料。

塗料倒出至容器裡
將漆杯裡的塗料倒至調色皿等容器。

加入溶劑
將溶劑加進塗料中，進行稀釋。

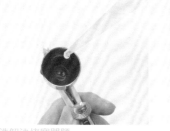

用滴管滴入數滴

用漱洗解決堵塞問題
雖然有時候也可能堵塞太嚴重導致難以漱洗，不過只要多做幾次按下按鈕往後拉的動作，應該就能透過漱洗解決堵塞。

如果上乾墊料像一整坨，可以再倒溶劑再放回噴筆，漱洗去推開堵塞物。

塗料太稀時的調整方式

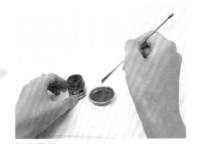

NG

塗料太稀會流下來
若是水性塗料，可能會無法固定於塑膠模型上而流得到處都是。

加入塗料
將漆杯中的塗料倒進調色皿，再滴入數滴塗料來提升濃度。

不要直接加進漆杯中
如果塗料直接加進漆杯中，可能會直接沉澱到漆杯底部，造成噴嘴堵塞。

用噴筆噴塗

稀釋好塗料並做完練習後，終於要正式噴塗了。以下將解說用噴筆噴塗的步驟。
由於噴塗的是稀釋後的塗料，只噴1次無法順利顯色，
必須透過反覆噴塗與乾燥的過程，一層一層疊上塗料，才能噴出漂亮的顏色。

噴筆塗裝的流程

對零件噴塗前，最理想的做法是先掃除灰塵→用噴筆的空氣噴掉灰塵→開始噴塗。以下是噴筆塗裝的詳細流程。

噴塗前

整頓好噴塗環境
噴塗時霧狀的塗料會飛舞在空氣中，所以一定要配戴口罩並保持通風。

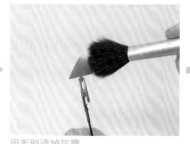

用毛刷清掉灰塵
灰塵是噴塗作業最大的敵人。先用較大的毛刷或筆刷等清掉零件上的灰塵。

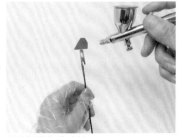

用空氣將灰塵噴掉
若使用雙動式噴筆，可以按下按鈕只噴出空氣，將零件上的灰塵噴掉。

第1次

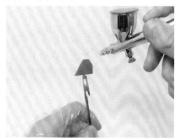

距離零件3公分
噴筆與零件的距離大約是3公分。稍微噴出一些塗料，先用細噴的方式對零件噴塗。

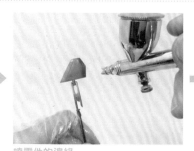

噴零件的邊緣
一開始先沿著零件的輪廓，也就是邊緣部分進行噴塗。

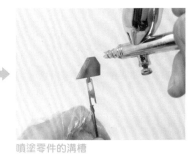

噴塗零件的溝槽
塗料不容易噴到的地方，如零件的溝槽等深處也要先噴塗。

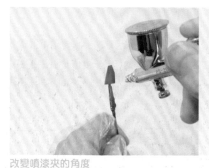

改變噴漆夾的角度
不要改變噴筆的角度，而是轉動噴漆夾或改變噴漆夾的角度，盡可能保持塗料均勻噴上去。零件不好噴的底面或頂面也先噴塗。第1次噴塗不需要完整上色，先將噴不太到的部分上色後，再均勻噴塗整個零件。

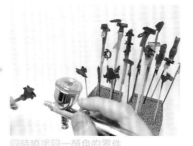

NG

切勿噴過頭

如果第1次噴塗就噴過頭，會讓塗料
有一種多餘的厚實感。噴到感覺好像
還不太夠的程度其實就可以停手了。

稍微帶有顏色就 OK 了

第1次噴塗只要零件稍微帶有顏色就可以了，
先不用在意均不均勻。接著乾燥約15分鐘。

同時噴塗同一顏色的零件

不用先集中完成一個零件，而是噴塗後馬上換
下一個零件，將同一顏色的都噴好。

第2次

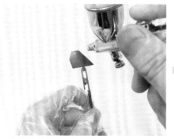

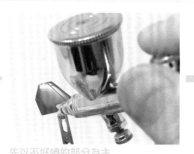

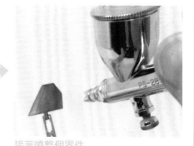

沿著噴好的線繼續噴塗

接下來是第2次噴塗。與零件之間的距離跟第
1次一樣都是3公分。沿著第1次噴好的地方
繼續細噴。

先以不好噴的部分為主

噴塗溝槽或零件內側。繼續將塗料疊上去，讓
第1次噴過處的顏色更明顯。

接著噴整個零件

最後將噴筆的距離拉遠到5公分左右，然後對
整個零件輕輕噴塗，再乾燥15分鐘。

第3次

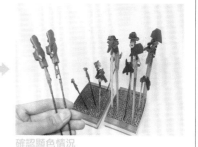

消除不均

距離5〜8公分，對著整個零件輕噴。第3次
的目的在於消除噴塗不均的地方。

確認狀態

表面泛出光澤後就停手，在光線明亮處確認是
否還殘留噴塗不均勻的地方。

確認顯色情況

將相近的零件排在一起，檢查顏色是否一致。
噴塗後的零件需要乾燥30分鐘。

噴塗後的零件

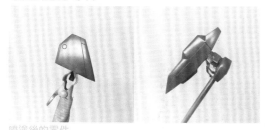

噴塗後的零件

一層一層噴上稀釋到適當濃度的塗料，不僅可以噴出薄且均勻的塗
膜，零件也會呈現美麗的光澤。

**One Point
建議**

避免零件互相碰撞

將噴塗後的零件插在底
座上乾燥時，要小心零
件不要碰到另一個零
件，否則噴塗後的面會
出現刮痕。底座最好保
留空間，並讓慣拿取零
件以免碰撞。

可動部位的噴塗

分2次噴塗
可動部位要將可拆卸的零件拆下來個別噴塗，或改變可動零件的位置分成2次來噴塗。

轉動乾燥後的零件
第1次噴塗後先乾燥20分鐘，接著轉動可動部位，就會露出塗料沒噴到的部分。

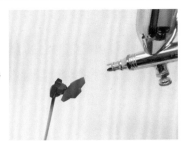

將沒噴到的部分噴好
將第1次噴塗沒噴到的部分也噴好，並轉動可動部位確認是否還有忘記噴到的地方。

如果不小心沾到灰塵？

別慌張，先乾燥
在噴塗過程中沾到灰塵了。不要急著摳掉，先停止噴塗再乾燥20分鐘。

用砂紙磨掉
表面的灰塵在乾燥後，用手指摸過去就會掉了。而如果灰塵被埋在塗料裡，可以用1000號砂紙磨掉。

磨掉灰塵的零件
這是磨掉灰塵的零件。若連同灰塵一併磨掉了塗膜，就追加進行噴塗。

掃掉碎屑
用毛刷仔細清掃，以免再沾到灰塵。塗膜被削掉的部分所產生的碎屑也要清乾淨。

再次噴塗修正
再次噴上塗料。只要針對已經磨損的地方噴就可以了。

修補完成
這是修補後的零件。再次噴塗後，砂紙磨掉的地方就看不到了。

若表面處理不夠充分……

若接合線沒有完全消除，或砂紙磨過的痕跡沒有打磨平整，噴塗後還是會繼續留著。噴塗前不起眼的高低差或刮痕等瑕疵，會在噴塗後變得很明顯。

接合線所塗的瞬間膠沒有磨乾淨。

沒有注意到分模線就直接噴塗了。

有問題的零件可以用砂紙打磨進行修正，再重新噴上塗料。

清洗噴筆

若在噴塗過程中想更換顏色，或完成塗裝後想要收拾工具，都可按照以下步驟清洗噴筆。
清洗噴筆要盡量仔細，便於下次繼續使用噴筆。

清洗漆杯的步驟

若只是在噴塗中想更換顏色，只需步驟1～14即可。若想在使用後進一步把噴筆清潔乾淨，就要連噴嘴蓋都一起清洗。

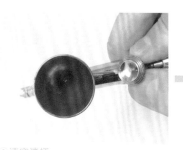

①清空漆杯
將漆杯裡所有塗料倒出來。可以看到杯底跟噴筆內部還殘留塗料。

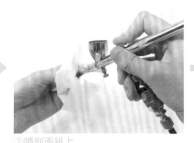

②噴到面紙上
將殘留在噴筆內部的塗料全部噴到面紙上或噴漆箱裡。

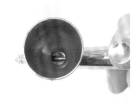

③殘留塗料的狀態
將漆杯與噴筆內部的塗料都噴掉了。可以看到漆杯側面還殘留著塗料。

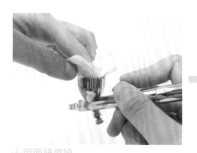

④用面紙擦掉
用面紙將漆杯側面沾附的塗料輕輕擦掉。

⑤如果擦不掉
如果塗料已經乾掉擦不太起來，可以用面紙沾取少量溶劑再擦。

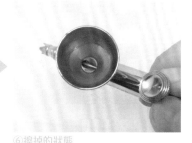

⑥擦掉的狀態
漆杯裡的塗料用面紙擦掉的狀態。跟上面的照片相比乾淨許多。

接續下一頁 ➡

漆杯中剩餘的塗料該怎麼處理？

如果是沒有混過色的塗料（從瓶子裡倒出來未經調色的塗料），可以直接倒回去原本的瓶子裡；但如果是調色後的自創顏色，直接倒回去會影響原本的顏色，需保管在另外購買的塗料空瓶裡。

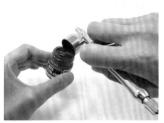

沒有混過色的塗料可以直接倒回漆杯倒回去瓶子裡。請空漆杯。

若是自己調合的自創顏色，則保管在另外的空瓶裡。當初調合的比例等資訊也最好寫起來貼在瓶子上。

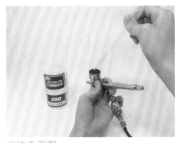

⑦注入溶劑
將溶劑注入漆杯中。使用專用的計量瓶蓋或滴管比較不會灑出去。

⑧溶劑的用量
溶劑的量大約是漆杯的2/3。如果溶劑的量太多，漱洗時可能會溢出來或噴濺出去。

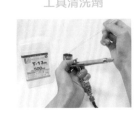

工具清洗劑

相較於溶劑，工具清洗劑洗掉塗料的能力更強。用工具清洗劑來清洗塗料也是個不錯的選擇。

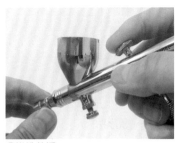

⑨漱洗乾淨
將噴筆的噴嘴蓋轉開半圈～1圈，然後按下按鈕並往後拉進行漱洗。

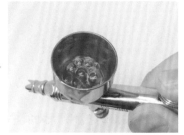

⑩漱洗1分鐘左右
噴筆內部殘留的塗料會逆流回漆杯，最後將內部清洗乾淨。漱洗需持續1分鐘左右。

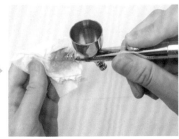

⑪噴出溶劑
漱洗後將噴嘴蓋轉回原本的位置，然後對著面紙噴出溶劑。

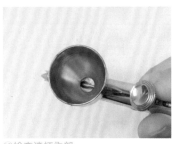

⑫檢查漆杯內部
將溶劑全部噴出後檢查漆杯內部。接著加入新的溶劑繼續漱洗。

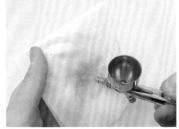

⑬反覆進行到噴不出顏色為止
第2次漱洗也要持續1分鐘。接著反覆進行⑦～⑪的步驟數次，直到噴出來的溶劑不再有顏色為止。

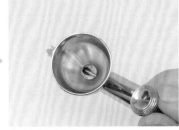

⑭漆杯清洗完畢
檢查漆杯內的側面及底部是否還殘留塗料。如果是想變更塗料顏色，做到這一步就可以了。

若想要徹底清洗乾淨

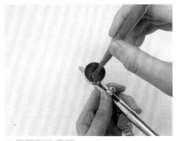

⑮用筆刷洗底部
溶劑倒進漆杯1/3左右，再用筆刷洗底部。溶劑會傷筆，因此使用不要的舊筆為佳。

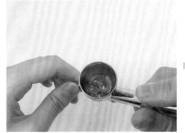

⑯漱洗乾淨
用筆刷洗後一定要再漱洗，然後對著面紙將漆杯中的溶劑噴掉。

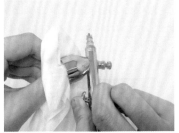

⑰噴筆本體用面紙擦拭
面紙沾取溶劑，擦乾淨沾到噴筆上的塗料。

分解並清洗噴嘴蓋

⑱積在前端的塗料
若噴筆前端積了太多塗料，就要把噴嘴蓋與噴帽都拆下來清洗。

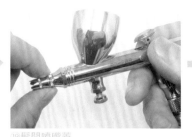

⑲鬆開噴嘴蓋
手指捏住噴嘴蓋轉動數次，將噴嘴蓋與噴帽從本體上取下。

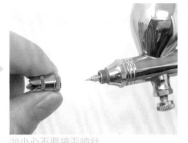

⑳小心不要撞歪噴針
噴筆內部的噴針極為脆弱，取下噴嘴蓋時要小心別折斷或撞歪噴針尖端。

㉑浸到溶劑裡
將拆下來的噴嘴蓋浸到裝有溶劑的調色皿等容器裡，直到塗料溶解。

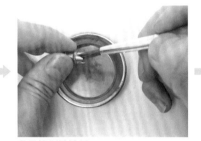

㉒用筆刷洗塗料
用筆將噴嘴蓋上的塗料刷洗乾淨。噴嘴蓋與噴帽還可進一步分解與清潔。

㉓清洗後的噴嘴蓋
如果噴嘴蓋沒從噴筆上拆下來就直接拿筆插進去刷洗，可能會把噴針給撞歪。

裝回噴嘴蓋

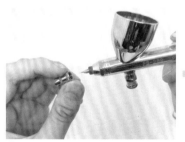

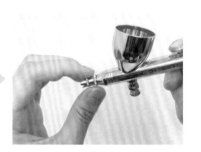

㉔裝回噴嘴蓋
將噴嘴蓋與噴帽都裝回去。重點在於此時要按住噴筆的按鈕並往後拉，這樣噴針尖端會隨著按鈕退進噴筆內，減少噴嘴蓋撞到噴針導致噴針歪掉的風險。

完成清潔

㉕清潔漆杯蓋
漆杯蓋上的塗料也要用沾取溶劑的面紙擦乾淨。漆杯蓋的凹槽或邊角容易殘留塗料，所以要細心擦拭。最後將漆杯蓋蓋回去就完成所有清潔作業了。按下按鈕把管線內的空氣洩掉會更好。

關於清潔後的垃圾

塗料或溶劑要用面紙吸掉後再丟棄，請勿直接倒進排水溝以保護環境。噴塗後要間隔至少30分鐘保持通風。

塗料的調色

將幾種顏色混在一起調出新顏色的做法稱為「調色」。
能用自己喜歡的顏色來上色也是使用噴筆噴塗的樂趣之一。
本篇將介紹調色的步驟與要訣，各位不妨調出心中最理想的顏色，體驗自創顏色的塗裝樂趣。

調色步驟

調色請在光線明亮處進行，否則在暗處調色可能會調出與想像中不同的顏色。此外，用4種以上的塗料來調色只會調出渾濁的顏色。

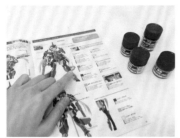

思考想要塗裝的顏色
調色前可參考說明書的上色指示，其中會標記重現指定顏色所需的顏色名稱及調合比例。

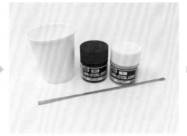

調色使用的塗料與工具
準備好調色所需的塗料及調色棒、紙杯。使用紙杯可以看清顏色混合後的樣子。

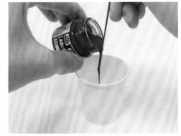

塗料倒進紙杯
紙杯倒進藍色塗料。調色棒先貼著瓶口再讓塗料沿著調色棒流下來，這樣比較不會倒太多或亂噴。

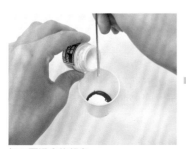

加入要混合的顏色
將白色塗料加進藍色塗料中。可以參考說明書上色指示的調合比例來添加。

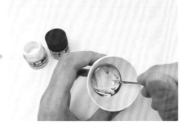

攪拌均勻並確認顏色
用調色棒仔細攪拌塗料。塗料攪拌均勻後，在明亮處確認顏色是否正確。

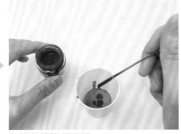

加進數滴進行微調
一口氣加進太多塗料會造成顏色劇變，用調色棒滴入數滴、慢慢調整即可。

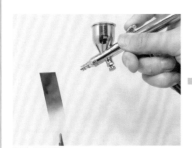

製作測試板
調色後的塗料在乾燥後可能還會有色調變化，因此一定要先在塑膠板或廢棄的框架上試噴，確認塗料顏色是否準確。

保管在空瓶中
調色後的塗料如果在塗裝過程裡就完了，想再調出相同的顏色是極為困難的事，因此最好事先多調一點。

各種藍色
各種名為「○○藍」的塗料。觀察瓶底可發現白色等藍色以外的顏色。同樣是藍色也有各種色調，調色時請選用適當的顏色。

零件的分色（遮蓋）

想在噴塗時更細緻地分出不同顏色，
可以將需要分色處用膠帶遮起來，以免被塗料噴到，這個技巧稱為「遮蓋」。
本篇將解說遮蓋的詳細做法。

遮蓋步驟

以下將解說用遮蓋膠帶進行零件遮蓋的步驟。掌握遮蓋膠帶的用法與遮蓋的訣竅，成功為零件分色吧。

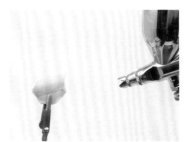

貼膠帶遮蓋零件

想用噴筆或噴罐在同一零件上噴出不同顏色時，為避免特定部位噴到塗料，就要貼上遮蓋膠帶等可以遮擋塗料的東西。

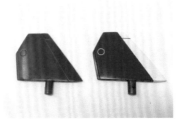

遮蓋並分色過的零件

右邊是遮蓋並分色的零件。若模型套組內沒有可重現分色的貼紙，就要靠塗裝來分色。

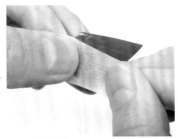

貼上遮蓋膠帶

想分色的部位貼上遮蓋膠帶，再用噴筆或噴罐塗裝。

準備遮蓋膠帶

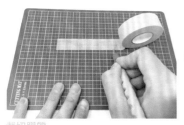

裁切膠帶

先將遮蓋膠帶裁切成方便使用的大小。底下墊上切割墊可避免割傷桌面。

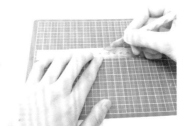

裁掉膠帶的邊緣

若膠帶邊緣沾到灰塵或有鋸齒，就抵著金屬直尺將邊緣裁掉。

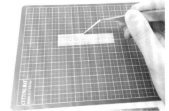

丟棄裁掉的部分

將遮蓋膠帶邊緣2毫米的部分切掉，再用鑷子撕下來丟掉。

接續下一頁 ➡

One Point 建議

保管遮蓋膠帶

最好放進遮蓋膠帶專用的收納盒保管，可避免遮蓋膠帶的邊緣沾到塵埃、髒汙或扭曲變形。

放進專用的收納盒。隨遮蓋膠帶的寬度，收納盒也有多種尺寸可選擇。

如果沒放進收納盒保管，膠帶側邊就會沾到灰塵或變形。

遮蓋膠帶的貼法

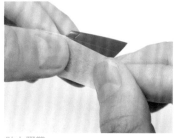

貼上膠帶

將膠帶貼到零件上。若需要分色的部分有便於分界的溝槽等高低差，就要精準對齊這些溝槽貼上膠帶。

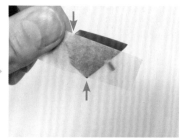

注意縫隙

在零件的正反面貼上遮蓋膠帶。如果有縫隙就會噴到塗料，所以膠帶一定要把需要遮蓋的地方完全蓋住。

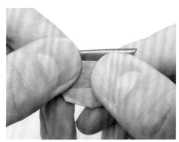

壓緊膠帶

在噴塗前用手指緊壓膠帶的邊緣，讓膠帶與零件緊緊貼合。

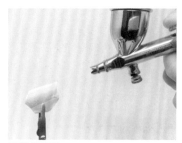

遮蓋後噴塗

用噴筆噴塗遮蓋後的零件。小心不要一口氣噴太多，否則塗料會流到膠帶上。

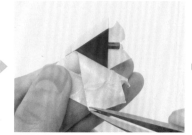

撕下膠帶

乾燥約1個小時後撕下遮蓋膠帶。小心地用鑷子撕下，避免損壞塗膜。

完成分色的零件

沿著零件的溝槽貼上遮蓋膠帶的部分沒有被塗料噴到，順利地完成了分色。

遮蓋夾在中間的零件

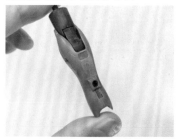

零件的分色

這是將其他零件夾在內部，已完成無縫處理的零件。接著要進行遮蓋與分色的作業。

彎曲與伸直後噴塗

首先將黑色噴在內部的零件上。關節部分一開始在彎曲狀態下噴塗，接著伸直後再繼續噴塗。分成2次噴塗能完整噴好整個關節。

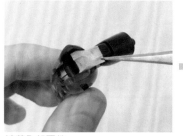

遮蓋內部零件

將遮蓋膠帶裁成方便使用的大小，然後用鑷子貼到內部零件上。一開始先彎曲可動部位，像保護內部一樣貼好膠帶。只用1張膠帶難以貼滿，所以可貼上好幾張膠帶。

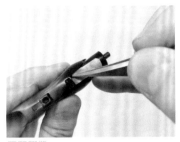

壓緊膠帶
在噴塗前壓緊膠帶，讓膠帶與零件密合。注意膠帶疊在一起的地方不要留下任何縫隙。

遮蓋後的零件
這是遮蓋後、噴塗前的零件。接下來要將噴塗內部零件時噴出界的黑色塗料蓋過去。

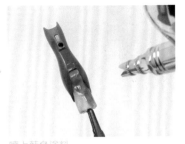

噴上藍色塗料
將藍色塗料噴到外部零件上。在黑色上噴藍色會需要時間顯色，所以要一層層疊上去。

撕下遮蓋膠帶

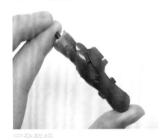

完全乾燥
撕下膠帶前要確保塗料已經乾燥1個小時以上了。

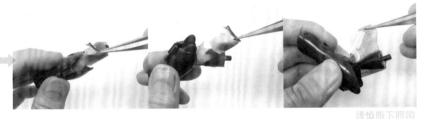

謹慎撕下膠帶
確定塗料乾燥後，用鑷子夾著膠帶小心翼翼地撕下來。使用鑷子時要注意尖端不要刮到零件。

檢查塗料是否噴出界或噴到錯誤位置
這是撕下膠帶的零件。仔細檢查塗料有沒有噴出界。

NG

倘若粗暴地撕下膠帶…
如果一口氣撕下膠帶（膠帶、膠要的粘膠可能會把塗料粘起來，造成塗膜嚴重受損。

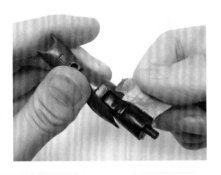

遮蓋的訣竅

遮蓋的重點在於裝貼到正確的位置上，以便能漂亮地分色。此外，貼膠帶到噴塗的時間若是過長，會讓膠帶粘不住，因此要盡快噴塗。除了遮蓋膠帶外，乾燥後會形成薄膜的波餅狀「遮蓋液」也是不錯的選擇，請參考零件形狀來選用適合的做法。

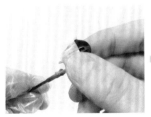

噴塗前要壓緊膠帶，讓膠帶與零件密合

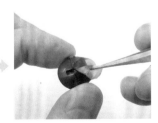

撕下膠帶時先高高拉起膠帶，再慢慢把膠帶撕掉

修正遮蓋失敗造成的溢出

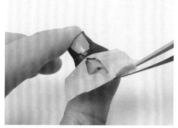

遮蓋失敗
如果膠帶沒貼好，塗料就會噴進原本要遮蓋的地方，或遮蓋的邊緣呈不規則的鋸齒。

不小心溢出
零件上方不小心噴到了灰色。若只有這點程度，可以在邊緣直接上墨線修正。

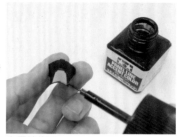

上墨線修正
讓琺瑯漆的墨線液滲進零件分色的邊緣，消除顯眼的灰色部分。

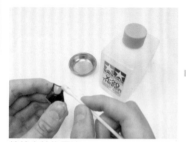

擦掉多餘的墨線
若墨線液滲到不必要的地方，可以在乾燥後用琺瑯漆溶劑擦除。

修正後的零件
溢出的部分修正完畢。微小溢出或分色境界線上的小鋸齒等，都可以用上墨線的方式修正。

用油性筆畫也OK

修正黑色或白色部分時，不一定要用墨線液，也可用身邊常見的油性筆等。

膠帶翹起來而噴進塗料

膠帶翹起來
在有圓弧的零件上貼膠帶時，圓弧部分的膠帶特別容易翹起來。如果膠帶翹起來，就容易把塗料噴進去。

塗料不小心噴進去了
撕下遮蓋膠帶後才發現白色塗料噴進相當大的面積。

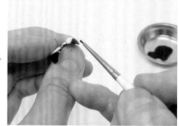

用筆塗修正
可以用筆塗的方式修正。此外雖然很費工夫，但也可以採用重新遮蓋白色部分，然後噴上黑色修補的做法。

用琺瑯漆溶劑擦拭修正

若硝基漆不小心溢出一點點到其他地方，可以用琺瑯漆溶劑將硝基漆擦掉。琺瑯漆溶劑有微弱的擦拭硝基漆的能力，因此若只是要修正非常細微的溢出，就可以使用琺瑯漆溶劑。

不小心噴到了一點點黑色塗料。

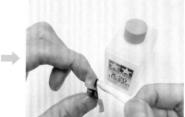

用沾取琺瑯漆溶劑的棉花棒輕輕摩擦，將塗料擦掉。

機甲少女的肌膚塗裝

機甲少女即使不噴塗也已帶有飽含透明感的成型色，而且臉部也已經印刷好了。
由於要調出具透明感的肌膚顏色是相當困難的事，
所以如果真的想對肌膚上色，建議使用機甲少女專用的皮膚色塗料。

想對肌膚零件噴塗時

為免破壞肌膚透明感，噴塗肌膚零件時的要訣是噴得輕、噴得薄。
臉部零件可以保留原本印刷的眼睛，讓眼睛隱約可見，這樣子在之
後貼上貼紙時會比較輕鬆。

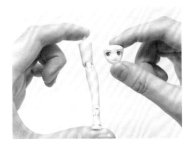

若在意色調的差異？
印有眼睛等五官的臉部零件雖然可以不經塗裝
直接使用，但要是在意臉部跟其他零件之間的
色調差異，也可以對臉部零件進行噴塗。

噴上塗料
以塗料1：溶劑3的比例稀釋並攪拌均勻，然
後用噴筆噴塗。

建議使用專用塗料

GAIANOTES亦發售了已經調合成接近
機甲少女肌膚成型色的塗料

臉部零件的噴塗要訣

輕輕噴上塗料
噴上一層薄薄的塗料。由於噴塗後還要貼上套
組內附的眼睛水貼，所以眼睛的印刷沒有完全
覆蓋掉也沒關係。

噴塗後的零件
這是噴塗後的零件。隱約可見的眼睛印刷部分
可當作之後貼上貼紙的指引。

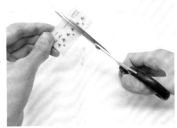

剪下水轉印貼紙
套組內附的眼睛水貼有多個表情可供選擇。選
擇喜歡的表情再用剪刀剪下來。

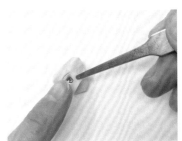

貼上水貼
水貼浸到水裡溶解膠水後，用鑷子夾著水貼，
再對準位置貼到臉上。

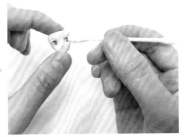

讓水貼與零件密合
用乾棉花棒吸掉水分，並壓住水貼使其與零件
密合。水轉印貼紙的黏貼方法在P110有詳細
解說。

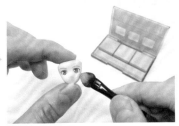

用舊化大師上妝
將舊化大師粉彩輕輕拍在臉頰上。舊化大師的
用法在P45解說過。

使用金屬漆噴塗

塗料除了單純上色用的種類外，還有用來表現金屬光澤的金屬漆，
或是顏色隨觀看角度變化、會綻放如珍珠般光彩的珍珠漆等各式各樣五花八門的漆種。
這邊先介紹金屬漆的用法與噴塗時的重點。

金屬漆的用法

噴上金屬漆後，會使原本不起眼的小刮傷變得顯眼。做好表面處理，徹底消除零件上的打磨痕跡，金屬漆才會泛出美麗光澤。

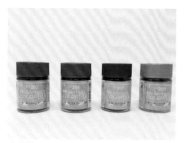

金屬漆
有金色、銀色等各種金屬的顏色，噴到零件上可以表現出金屬般的質感。

容易沉澱
金屬漆的顆粒比一般模型漆還大，很容易沉澱，使用前請先用力搖晃100次以上。

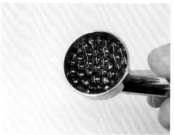

頻繁漱洗
即使在噴塗中，金屬漆的顆粒也容易沉澱在漆杯底部，因此最好以每20分鐘漱洗1次的頻率防止顆粒沉澱。

從較遠的位置噴塗
零件與噴筆之間的距離保持8～10公分，從遠一點的位置對著整個零件輕輕噴上金屬漆。

嚴禁噴過頭
表面帶有一點閃耀的光澤後，就停手等零件乾燥。若噴過頭，金屬漆的顆粒會流下來並沉積在零件邊緣。

噴塗後的零件
對成型色為黑色的整個零件噴上金屬黑。加上金屬質感後更添厚重感。

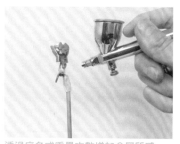

透過底色或重疊次數增加金屬質感
若零件的底色為黑色或暗色系顏色，不僅可以增加金屬漆的金屬質感與光澤，看起來也更加厚重逼真；而如果底色為亮色系的顏色，則能表現出輕盈透亮的金屬感。透過底色或疊上去的金屬漆顏色，可以組合出豐富多彩的效果。

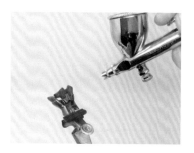

疊層增加金屬感
噴上越多層金屬漆，金屬質感就越明顯。只輕輕噴上1～2次，則能表現出比較收斂的金屬效果。

使用珍珠漆噴塗

珍珠漆是種添加了雲母系礦物粉或珍珠顏料的塗料。
珍珠漆如同其名稱，會散發出像是珍珠般的光輝。
珍珠漆還細分成多種類型，其中偏光珍珠漆會隨著光線照射的角度，散發出炫目的漸變色彩。
以下介紹珍珠漆的使用方式。

珍珠漆的用法

珍珠漆的顯色或光澤同樣會隨著底色及重疊次數而產生變化。在正式噴到零件前，還請製作底色與重疊次數都不同的測試板，確認顏色的變化。

珍珠漆
珍珠漆除了有珍珠般的光澤，部分類型如偏光珍珠漆的顏色還會隨著角度產生變化。

乳白色的珍珠漆
倒進調色皿的珍珠漆，顏色近乳白色。珍珠漆不是用來上色，而是用來添加光輝的塗料。

底色給人不同印象
將寶石紅分別疊在黑與白底色上的樣子。珍珠漆能通過底色及重疊的次數表現出完全不同的色澤。

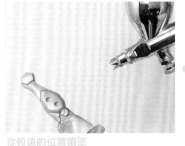

從較遠的位置噴塗
零件與噴筆之間的距離保持8～10公分，從遠一點的位置對著整個零件輕輕噴上珍珠漆。

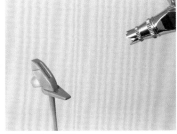

隨次數增加光輝
珍珠漆噴塗次數越多，顏色就越清晰明顯，光輝也更為閃亮。

改變噴塗次數做出層次變化
灰色零件各噴上2次相同的珍珠漆，惟胸口中央的零件噴了5次。

細心清潔噴筆

在噴塗金屬漆或珍珠漆等顆粒較大的塗料後，要比平常更仔細清洗噴筆。噴筆內部容易殘留塗料顆粒，即使乍看之下清洗乾淨了，但觀察潔洗後的溶劑還是會發現閃閃發亮的顆粒。

金屬漆、珍珠漆的顆粒比一般的模型漆還大，容易殘留在噴筆內部。

雖然洗了3次，但仔細看還是會發現漆著顆粒，至少要洗5次避免顆粒殘留。

關於水轉印貼紙

機甲少女的套組內附有1組水轉印貼紙。
水轉印貼紙簡稱水貼，可用來重現準確的分色，或追加機體編號等各種標識。
以下介紹水轉印貼紙的用法及作業時的重點。

水轉印貼紙的貼法

跟常見的貼紙不同，水轉印貼紙要用到水才能黏貼，使用方式比較特殊。貼上水貼後為了避免刮傷或磨損，最好再噴上保護漆。

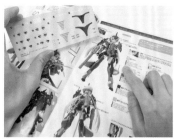

確認黏貼位置
閱讀說明書的貼紙黏貼指示，確認水貼要貼在什麼位置。不用全部貼，選喜歡的黏貼即可。

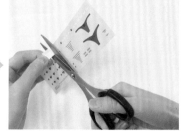

從膠紙上剪下
把想黏貼的水貼裁剪下來。標識跟膠紙是黏在一起的，所以要連同膠紙一起用剪刀剪下來。

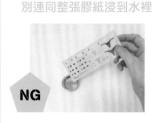

別連同整張膠紙浸到水裡

NG

如果整張膠紙都碰到水，會連沒有要貼的其他標識的膠水都溶掉。請裁切所需的水貼使用就好。

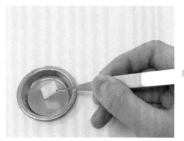

浸到水裡
把切下來的水貼用鑷子夾著，然後浸到水裡10秒左右，溶解上面的膠水。

拿起來放到容器邊緣
把水貼拿起來放在容器的邊緣上，接著等待2分鐘，等水貼的膠水溶解。

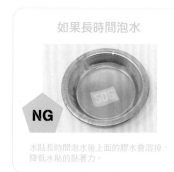

如果長時間泡水

NG

水貼長時間泡水後上面的膠水會溶掉，降低水貼的黏著力。

水貼移到零件上
用手指輕摸水貼，確認標識可以移動後，就連同膠紙一起放到零件上。

抽掉膠紙
用手指輕壓水貼的標識，然後將下面的膠紙抽出來。

微調角度與位置
只要水貼還沾著水，就可以在零件上滑動、微調位置。請參考說明書滑動到正確的位置上。

水貼密合
用棉花棒把零件跟水貼間的水分及空氣壓出來，讓水貼與零件密合。棉花棒平貼在水貼上，從水貼中央往外側滾動。不過要小心若摩擦水貼，可能會導致水貼破損。

乾燥1天
貼上水貼後乾燥約1天的時間。水貼可以為模型加上塗裝難以重現的數字或文字。

活用另售的水貼

市售的水貼
在模型店另外單售的水貼有各式各樣的圖案，可以找看看有沒有自己喜歡的數字或標識。

用線條水貼重現
有時候需要對零件上的細長線條分色。如果用遮蓋的方式很難分色，就可以活用線條狀的水貼貼出線條。線條水貼有多種寬度可供選擇，基本貼法與P110解說的內容相同。

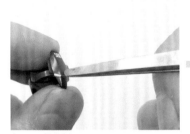

在凹凸處分割
如果零件上有凹凸不平的地方，可以依據零件形狀將水貼裁成數段來黏貼，這也是一個重要的水貼技巧。

水貼軟化接著劑
若想讓水貼更貼服模型，可塗上具軟化水貼、加強水貼黏著力功能的水貼軟化接著劑。

用水貼分色
用水貼重現了零件下方的細長白線。難以噴塗的部位也能用水貼重現。

黏貼眼睛水貼

機甲少女的眼睛可用水貼貼上，無需用筆描繪。眼睛的水貼有沒有貼好是決定可愛程度的關鍵，請掌握要訣貼出最可愛的表情吧。

貼在正確的位置上
在貼壓眼睛的水貼前，務必再三確認設置是否正確，眼睛是否分太開。

決定好位置後密合
無論從正面還是上下左右看都確定沒問題後，就用棉花棒使水貼與頭部零件密合。若水貼會翹起，可使用水貼軟化接著劑。

完成機甲少女　短劍！

我用噴筆完成了機甲少女短劍的塗裝。除了參考說明書上色指示中的指定顏色，為了接近動畫中的色調，我也用獨家比例試著調合出了更適當的顏色。

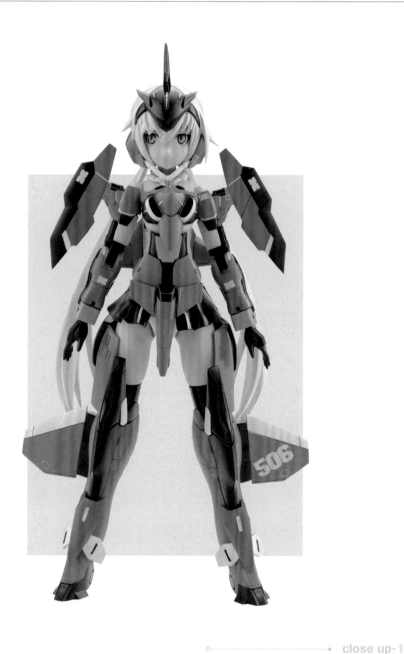

close up-1

臉部零件未做塗裝。短劍在臉的下方可裝上白色的零件，讓位置相近但塗裝過的肩膀與臉部的色差不會太明顯；而且肌膚零件本身是用接近成型色的機甲少女專用色進行塗裝的，如果不仔細看根本看不出差別。就算臉部沒有塗裝，也不會因為色差而產生不協調感。

刻意不對臉部零件塗裝，直接用在模型上。肩膀等肌膚零件以機甲少女專用色塗裝，若不仔細看看不出色差。

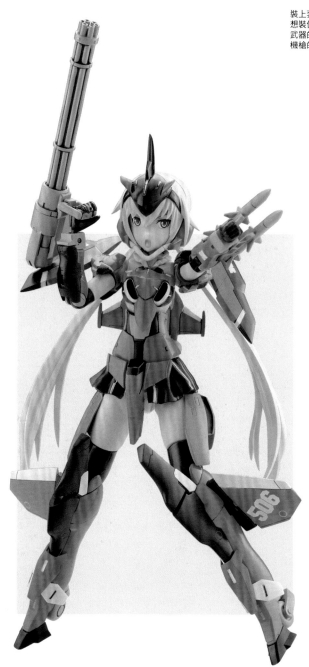

裝上套組內附的機槍與腕部導彈。
想裝備機槍時需要將手腕換成可持
武器的手，此時可以先讓手腕抓在
機槍的握把上後，再裝到身體上。

○———————————— • close up-2

腿的白色部分用遮蓋
分色的方式噴塗。零
件貼上碩大的數字水
貼以增加細節。數字
水貼要貼成斜的，需
調整角度並確認比例
後再貼上。

○———————————— • close up-3

頭部和肩膀零件大多分
出了白色。大面積的地
方用遮蓋法；肩膀零件
等處的細長線條使用了
線條水貼；圓形溝槽則
用白色琺瑯墨線液上墨
線。依照各部位形狀，
選用適當方法來分色。

完成機甲少女　祈仙蒂雅！

相較於其他角色，祈仙蒂雅的露出肌膚面積特別大。無縫處理與塗裝務必仔細，才能完成帶有透明感的肌膚零件。

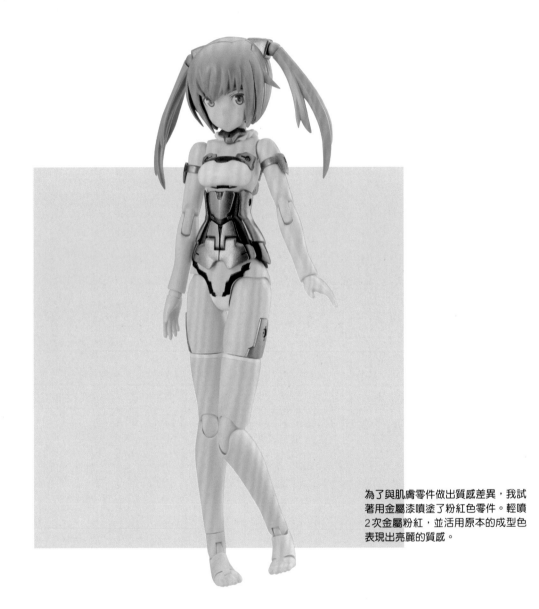

為了與肌膚零件做出質感差異，我試著用金屬漆噴塗了粉紅色零件。輕噴2次金屬粉紅，並活用原本的成型色表現出亮麗的質感。

● close up-1 ● close up-2

祈仙蒂雅有多樣的頭部配件，髮型可選擇雙馬尾或短髮，耳朵也有貓耳等5種款式可選擇，可體驗交換零件、做出多種表情的樂趣。照片中的是機械狐耳。

身體配件簡單雅致的祈仙蒂雅有著相當靈活的可動範圍，能擺出各式各樣的姿勢。除了單純的站立外也能擺出坐姿，大家不妨研究她最可愛的姿勢。

完成機甲少女　安姬蒂特！

機甲與外部裝備用珍珠漆進行了塗裝。珍珠漆使用的是會隨著角度散發紅色光輝的偏光珍珠漆。在衝擊拳套等武器噴上金屬漆，表現其沉重堅實的金屬質感。

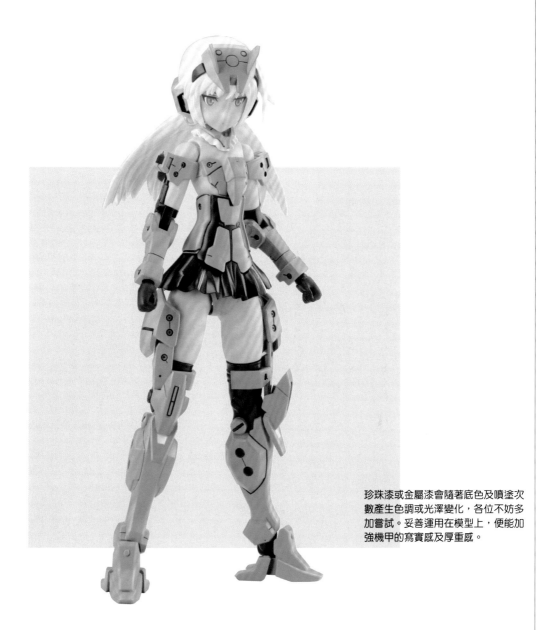

珍珠漆或金屬漆會隨著底色及噴塗次數產生色調或光澤變化，各位不妨多加嘗試。妥善運用在模型上，便能加強機甲的寫實感及厚重感。

● close up-1

珍珠漆噴越多次，其中的珍珠顆粒顏色就越明顯。胸口中央的零件比其他零件多噴了2次左右。

● close up-2

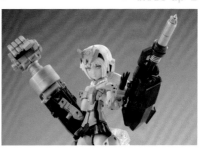

主武器的衝擊拳套可以透過變更部分零件換裝成重型貫釘。因為武器很重，所以最好還是用支架撐著再擺姿勢。

column

如果零件損壞了？

要是努力完成了機甲少女，零件卻不小心弄壞或損失的話該怎麼辦呢……？為了能夠長久欣賞機甲少女，這邊就介紹零件損壞時的應對方法。

球狀接頭的拆解法

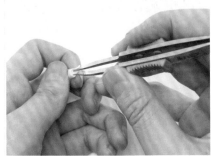

使用鑷子
若斷掉的接頭軸柱插在手腕零件的深處，就用鑷子把軸柱拔出來。由於手腕材質柔軟，所以鑷子可插進軸柱旁的縫隙裡。

手腕折斷了
機甲少女的手腕根部不小心被折斷了。由於手腕會頻繁換裝，而且也是在擺姿勢時最常受力的部位，因此手腕的接頭可說是最容易折斷的零件。

機甲少女腕關節
白色Ver.／膚色Ver.／黑色Ver.
手腕專用接頭的單售零件，顏色有「白色」、「黑色」、「膚色」3種。1組含8個腕關節（雙手4組份）。

茉汀莉安也有！
茉汀莉安的套組裡多附了2個備用的腕關節。若是沒有備用零件的套組，就購買單售的零件吧。

大越的小建議！

零件壞掉或遺失也別氣餒！購買單售的零件或配件包，就能組裝回原本的樣子。請好好珍惜世界唯一、只屬於自己的機甲少女吧。

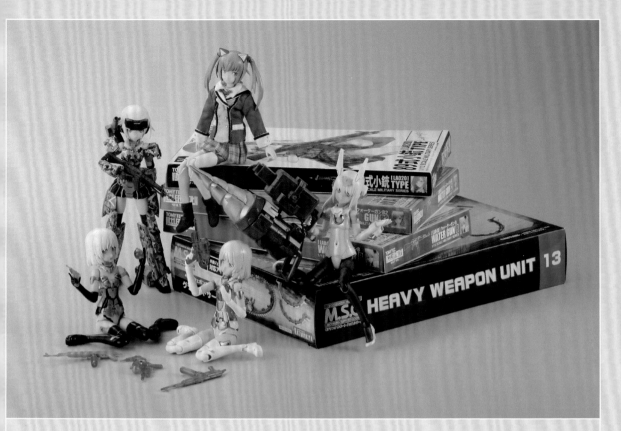

#06

更加廣闊的
機甲少女世界

享受機甲少女帶來的更多樂趣！

將完成後的機甲少女與多種多樣的配件組合在一起，就能搭配出千變萬化的無窮樂趣。
機甲少女最適合使用 1/12 比例的配件。除了種類豐富多元的武器零件「M.S.G 模型支援
商品」之外，其他還有各種配件系列可供選用。

用M.S.G模型支援商品
武裝機甲少女！

「M.S.G模型支援商品」是一套包含武器、接頭零件、支架與底座等多項零件的模型配件系列。
最大的特色是數不勝數的商品種類，可以跟多個模型系列搭配，玩出幾近無限的可能性。
試著將機甲少女跟武器套裝合在一起吧！

組合M.S.G！

壽屋發行的「機甲少女」等各個模型系列，如「Frame Arms」、
「HEXA GEAR 六角機牙」及「女神裝置」等全都採用共通的3mm
接頭規格，與「M.S.G系列」具有互換性，可以用類似積木的感覺
為模型更換武裝。

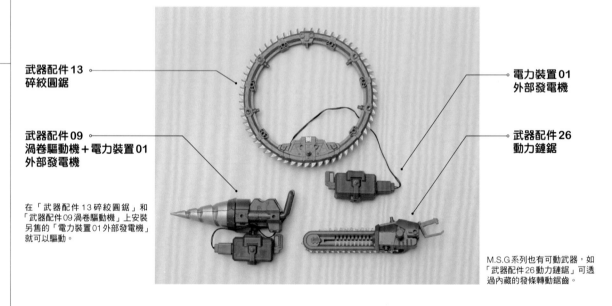

武器配件13
碎紋圓鋸

武器配件09
渦卷驅動機＋電力裝置01
外部發電機

在「武器配件13碎紋圓鋸」和
「武器配件09渦卷驅動機」上安裝
另售的「電力裝置01外部發電機」
就可以驅動。

電力裝置01
外部發電機

武器配件26
動力鏈鋸

M.S.G系列也有可動武器，如
「武器配件26動力鏈鋸」可透
過內藏的發條轉動鋸齒。

Check!

機甲少女 武器套裝

目前也有發售機甲少女專用的武器套裝，內
含適合各角色的武器及特效零件。讓機甲少
女們穿上重鎧，擺出帥氣的姿勢吧！

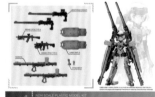

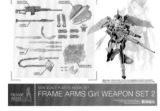

武器套裝1
挑選了適合轟雷的重兵器，讓轟雷穿上重
鎧，體驗大幅改裝的樂趣。

武器套裝2
挑選了適合短劍的裝備。成型色也很接近
短劍的主要配色。

關於「M.S.G」　「M.S.G」除了上面介紹的武器外還有非常多種武器零件。這次雖然使用了外部發電機，但沒有
發電機仍然可以組合這些武器。接頭零件、手腕等也有多樣款式可選擇，需要的話還買得到支
架，可以說是支援模型製作中最便利的一套模型系列！各位一定能在大量的商品中找到自己中
意的配件。

碎絞圓鋸使用範例

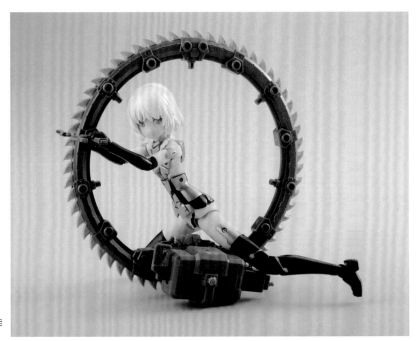

碎絞圓鋸是種圓形的巨大鏈鋸。
跟茉汀莉安 通常 Ver. 組合便能
重現動畫裡的場面。

動力鏈鋸使用範例

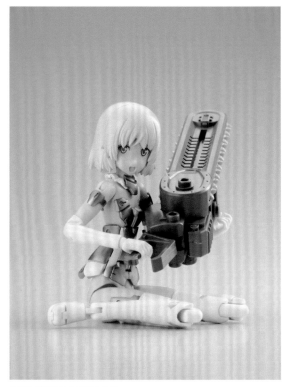

先讓持握武器用的手腕零件握
住動力鏈鋸的握把，再將手腕
裝到機甲少女的本體上，這樣
更能保持穩定。

外部發電機的用法

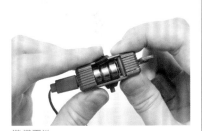

準備電池
在電池盒中放入指定的鈕扣電池。仔細閱讀說明
書，別裝錯電池的方向了。

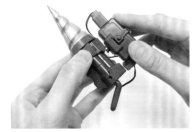

連接接頭
把外部發電機穩穩插進渦卷驅動機的3mm接孔裡。

裝備 Little Armory！

「Little Armory」是款 1/12 比例的槍械模型系列，很適合給機甲少女使用。
讓機甲少女持有實際存在的武器，增加武器的種類變化，
或裝上色彩繽紛的水槍系列，來裝飾機甲少女！

把玩 Little Armory！

TOMYTEC 開發的「Little Armory」系列是款以槍械及周邊配件為主的 1/12 比例組裝模型。除了小說等跨媒體發展外，各個角色也製作成了模型人偶。

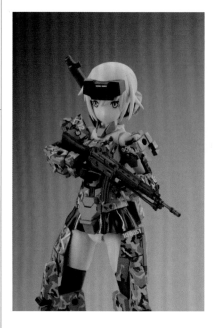

Little Armory　89式5.56㎜突擊步槍

將轟雷塗裝成自衛隊風格的迷彩色，
並配合迷彩主題，搭配自衛隊的89
式突擊步槍。

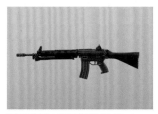

這是作為陸上自衛隊主力的 Little Armory
〈LA020〉89式5.56㎜突擊步槍，組裝後
用黑色塗料進行了塗裝。

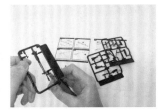

框架數量共3片。仔細閱讀說明書，用
剪鉗把零件剪下來再組裝。組裝時，建
議使用塑膠模型專用的接著劑。

Little Armory 水槍

除了真實槍械外，還售有這種彩色的
可愛水槍。

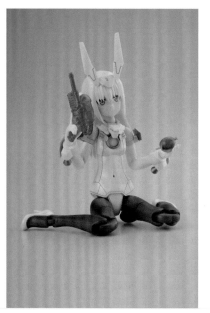

固定在武器用的手腕零件上
若想讓機甲少女持有水槍，先讓武器用
的手腕零件握住水槍握把。

組裝到本體
在握緊水槍的狀態下，把手腕裝到本體
上再擺出姿勢。

穿上1/12比例的模型人偶專用服裝！

能像個換裝人偶般感受穿搭樂趣也是機甲少女的一大魅力。
下面這套衣服是人偶製造商 Azone International 與機甲少女的合作商品，
為動畫主角「源內蒼」就讀的若葉女子高校制服。穿上這套制服，重現動畫中的名場面吧！

1/12角色服裝系列 No. 002
《機甲少女 Frame Arms Girl》
1/12若葉女子高校制服 set　尺寸 M

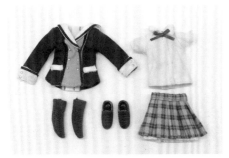

這是由推出1/12可動人偶系列「突擊莉莉」的人偶製造商
Azone International 所發售的1/12比例人偶專用服裝，造型
來自電視動畫《機甲少女 Frame Arms Girl》的主角「源內
蒼」所就讀的若葉女子高校制服。不只是人偶，機甲少女當
然也能穿上 M 尺寸的衣服。

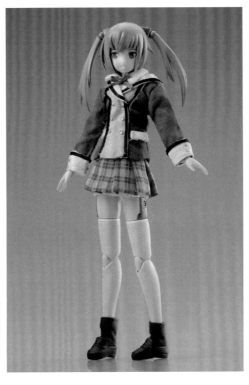

穿戴 M 尺寸1/12若葉
女子高校制服 set 的祈
仙蒂雅。身上有外部機
甲裝備的角色可以先將
頭部換到茉汀莉安或祈
仙蒂雅的身體上，再穿
上這套衣服。

著裝的要訣

拆下會勾住衣服的零件
先將頸部、胸部、手臂、手背、背部等會
勾到衣服的零件全部拆下來。

伸直手臂
手腕會勾住衣服，必須先拆下來，然後往
前伸直手臂，讓角色穿上制服襯衫，並黏
緊魔鬼氈。

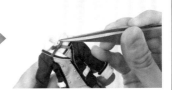

夾出領結
穿上制服外套時領結會被包進衣服裡，可
以用鑷子夾出並穿戴整齊。

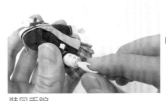

裝回手腕
依襯衫、制服外套的順序穿好後，將手腕
零件裝回去。

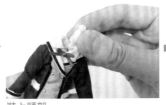

裝上頸部
如果是一般的頸部零件，脖子會被包在衣
服中，所以需要更換成長度更長的「人偶
服專用頸部零件」。

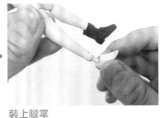

裝上腳掌
穿戴襪子與鞋子時，腳要更換成「人偶鞋
專用裸足零件」。

更多樣的塗裝表現！

除了本書介紹的塗裝方法外，還有許多活用噴筆及筆刷的塗裝技法。
透過機甲少女踏出製作模型的第一步後，前方將有更多新的大門等你探索。
以下將介紹用噴筆噴出漸層表現，以及用筆刷塗上迷彩的方法。

用噴筆強調立體感

噴筆不只能均勻上色，還能噴出漸層色彩強調零件立體感。以像是作畫的方式噴出零件的陰影、肌膚的血色，逐步學習更為深奧的塗裝表現吧！

漸層塗裝能加強立體感

強調立體感
在頭髮零件的末端及頭頂等部位加上陰影，噴塗出漸層效果。就像在插畫中描繪陰影般，在頭髮末梢、頭頂、溝槽等處噴上較深的顏色，便能強調色彩的立體感。

確認漸層效果
乾燥後將同樣做了漸層表現的零件放在一起，確認漸層的效果是否一致。

完成機甲少女　獵刃！

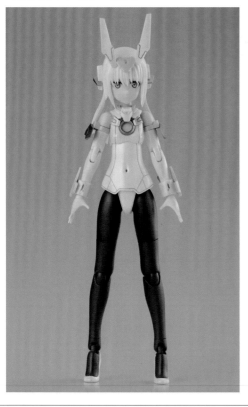 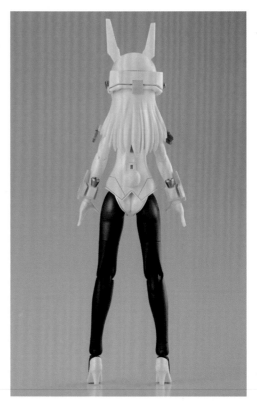

用筆塗進行迷彩塗裝！

自衛隊風格的迷彩圖案需要非常有耐心地一筆一筆將顏色畫上去。可以搜尋並參考書本或網路上的迷彩照片來描繪迷彩。因為一不留神就容易將圖案畫得太大，所以要頻繁確認迷彩是否勻稱。

迷彩的畫法

用筆畫迷彩
先用噴筆對著整個零件噴上綠色，再依照淺棕色、紅棕色、德國灰的順序畫上迷彩。

零件擺在一起，確認迷彩是否勻稱
將畫好迷彩的零件擺在一起，確認顏色是否勻稱、圖案大小是否一致。

完成機甲少女　轟雷 迷彩Ver.！

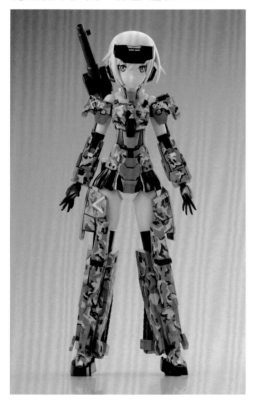

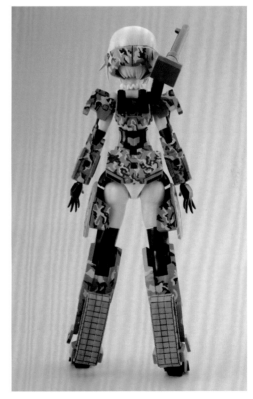

外部裝備全部都用筆畫上了自衛隊風格的迷彩。腿部及肩膀貼上套組附的水貼，並追加白色的裝飾色。

模型用語解說

這邊解說在模型製作中常見的專業術語。許多術語在前面的製作流程中會反覆出現，希望各位將這些術語學起來。

後嵌加工	想做無縫處理的零件需要進行分色時，就要剪掉或削掉零件的一部分，以便塗裝後可以再嵌回去的一種加工手段。
接合線	組合零件時中間產生的分割線，又稱為「接縫」。
無縫處理	將零件的「接合線」用塑膠模型專用接著劑或瞬間膠黏緊，再用砂紙打磨，消除接合線的一種處理方式。
漱洗	讓塗料逆流到漆杯中，用來清潔噴筆或攪拌塗料。
ABS樹脂	一種塑膠材質，在機甲少女的模型中主要用在肌膚零件上。如果碰到硝基漆或琺瑯漆的溶劑可能會裂開。
氣壓	高壓空氣從空壓機送到噴筆時的壓力，可藉由壓力錶確認氣壓數值。壓力錶上的單位為MPa（百萬帕）。
琺瑯漆	一種油性的模型塗料，即使塗在硝基漆上也不會溶解硝基。活用這種特性，琺瑯漆可用來為零件分色或上墨線。
白化	噴筆或噴罐的溶劑因揮發不良而產生白暈、渾濁的一種現象。主要原因是空氣中的水分，在雨天或濕度高的日子裡特別容易發生。
湯口	連接框架與零件的部分。剪鉗要伸進湯口部分把零件剪下來。
PS樹脂	塑膠加工中最常使用的一種材質，大多數的模型零件皆以PS樹脂製成。全名為聚苯乙烯。
PS系接著劑	可以溶解PS樹脂的一種接著劑。透過溶解模型零件使其黏合的方式，可以將零件牢牢黏緊，達到消除零件接合線的目的。
瞬間膠 （塑膠模型專用接著劑）	氰基丙烯酸酯系接著劑的合稱，具有遇水產生化學反應並瞬間硬化的特性。
上墨線	沿著零件溝槽用麥克筆畫或滲進塗料，使溝槽看起來更明顯，進而強調零件立體感的一種技巧。

成型色	塗裝前零件材質原有的顏色。沒有塗裝就完成模型時，會描述成「保持成型色」、「活用成型色」等等。
調色	以不同顏色調合出新的顏色。可參考說明書的上色指引，將模型的塗料調合成更接近理想的顏色。
二段剪	將零件從框架上剪下時，較為謹慎的一種剪法。首先在保留較多湯口的狀態下把零件剪下來，然後才將湯口剪除。這種剪法對零件的負擔較小，湯口部分比較不容易發白。
零件	塑膠模型的組成部分，要從一片片的「框架」上剪下來再進行組裝。
分模線	因模具的接縫而產生的分割線。用筆刀及砂紙削平、打磨後就能消除分模線，讓零件看起來更美觀。
卡榫公頭	從零件背面凸出來跟其他零件接合的短棒，或稱軸柱。另一側零件上用來接合的孔則稱為「卡榫母頭」。
機甲少女Frame Arms Girl	模型製造商壽屋的原創機甲模型「Frame Arms」與女孩子結合後的分支模型系列。電視動畫於2017年播放，電影也已在2019年上映。
水轉印貼紙	簡稱水貼，是種黏貼前需要先浸到水裡溶解膠水才能貼到零件上的貼紙。有標識或數字等圖案。
溢膠	零件進行無縫處理時，塗在接合線上的接著劑與被溶解的塑膠一起擠出來的膠體。塗上接著劑再密合零件，就會從接合線中擠出溢膠。溢膠最終能填滿零件間的縫隙，消除接合線。
毛細現象	塗料或接著劑等液體因表面張力而流向細縫中的現象。在模型製作中會利用這個現象使用流縫型接著劑或滲墨式墨線筆。
框架	塑膠模型的零件所連接的塑膠框。框架是塑膠模型在成型時注入塑料的通道。
離型劑	為順利將製造後的模型從模具中取出所塗在模具上的一種藥劑。如果在零件殘留離型劑的狀態下直接塗裝，會像油脂般斥開塗料，使塗料難以附著在零件上。

後記

只要多下一點工夫，就能用自己的手完成世界獨一無二的機甲少女。

在一開始籌備這本書時，我的目標就不是讓讀者做出厲害的作品，而是讓第一次製作模型的人、想要製作模型卻苦無契機的人，能夠從本書學習塗裝或加工方法等所有模型製作的基本技巧，並提供選項讓讀者選擇最適合自己的做法。若購買本書的讀者能在失敗時、猶豫時反覆翻開本書，讓本書成為你製作模型時的指引，那就是我最為開心的事。

提升模型製作技術的捷徑只有一條，就是不斷動手製作、經歷許多失敗、完成許多作品。最重要的標準不是「做得漂亮」，而是「自己滿不滿意」。

除了本書介紹的方法之外，機甲少女還有更多表現手法與玩賞方式。在製作了幾隻機甲少女後，若心中產生「這裡想做得更好」的想法，就積極挑戰各種尚未嘗試過的技法吧。機甲少女有著無限大的樂趣。

希望各位讀者看完本書後，能一次又一次完成專屬於自己的機甲少女。期待在初次完成的作品旁，不斷新增更優秀的作品！

大越　友惠

STAFF

協力
　ガイアノーツ株式会社
　株式会社アゾンインターナショナル
　株式会社壽屋
　株式会社GSIクレオス
　株式会社トミーテック

插畫　ナナイ
攝影　小野正志（ホットレンズ）
設計　野村道子（bees-knees-design）

第一次做也很有趣！
機甲少女Frame Arms Girl模型教科書

出　　　　版／楓樹林出版事業有限公司
地　　　　址／新北市板橋區信義路163巷3號10樓
郵 政 劃 撥／19907596　楓書坊文化出版社
網　　　　址／www.maplebook.com.tw
電　　　　話／02-2957-6096
傳　　　　真／02-2957-6435
作　　　者／大越友惠
翻　　　譯／林農凱
責 任 編 輯／邱凱蓉
內 文 排 版／謝政龍
港 澳 經 銷／泛華發行代理有限公司
定　　　　價／480元
初 版 日 期／2023年10月

國家圖書館出版品預行編目資料

第一次做也很有趣!機甲少女Frame Arms
Girl模型教科書 / 大越友惠作；林農凱譯.
-- 初版. -- 新北市：楓樹林出版事業有限
公司, 2023.10　面；公分
ISBN 978-626-7218-97-6（平裝）

1. 模型　2. 工藝美術

999　　　　　　　　　　112014548